ARCHITECTURAL
RENDERING
FOR SUPER REALISM

寫實建築表現技法

濱脇普作・著

CONTENTS

4
INTRODUCTION
前言

7
RENDERING PROCESS
創作過程

17
CONDOMINIUMS
公寓大廈

75
OFFICE BUILDINGS
辦公大樓

95
HOUSES
住宅

105
LEISURE & RESORT FACILITIES
休閒・渡假設施

前　言

　　在日趨純熟的日本社會中，舉目所見的除了大型的建築物，高級的建築物外，更可見到高度感性化的建築成品。在建築藝術中，除了單純在量的考量外，更進而強調著「質感」或是「感性」層面的提升。對委託者來說，建築透視是一種相當重要的表現手法，而對於一般生活中頻繁使用的廣告宣傳來說，透視手法的增加更是重要的一環。而我本人在身為建築透視提升者的立場來看，在間接性接觸到這股建築潮流外，更是深刻的感受到這份衝擊。在強烈要求建築透視的今天，不論是特殊的委託者或是一般的建築要求，都以能簡易且正確引起建築物共鳴認同的現實主義為依歸。所以噴霧描法（AIR BRUSH），便成為能自由表現色彩濃淡及色調變化的簡易表現，也因此在現實的表現能力上具有著極大的魅力。也許這種手法欠缺著畫筆所具有的溫和及風趣的優點，但反過來看，這種手法與100%依附於個人技量的各種方式比較起來，更可以讓人期待著更具水準化的成品出現。如果就工程上

來說，在創作上導入作業流程，可能更可以提高作業效率。建築物的設計是一種作品，更是一種商品。但是如果考慮到需要量大，但無法同時進行多數創作的現狀時，就無法與噴霧描法相互配合。況且，經驗缺乏的初學者，又能完成多少被賦予的職責呢？因此，由於其具有眾多的優點，所以即使是透視建築的創作手法，在使用實物描法表現特級現實主義的方式中，當然是受到極高度的注目。而本書正是根據實際的表現及廣告的必要而收集了採用噴霧描法創作的各種建築透視，並且加上了技法的解說而完成的。在展現設計者及期望者的意識型態中，更敍述了創作手法及創作過程概觀，同時也稍稍觸及目前急速普及之電腦繪圖實例。在爲了活用各種透視手法的目的下，並將本作品集依公寓大廈，辦公大樓，住宅及休閒。渡假設施加以分類整理。這種分類在技法上並無差距，只是將各類加以區分，更能幫助使用者取得參考上的方便。

<div align="right">濱脇　普作</div>

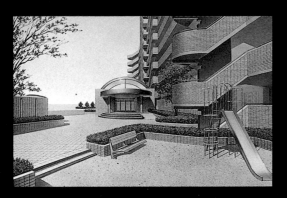

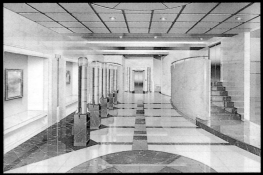

RENDERING PROCESS
創作過程

本書由於主要是在敍述由噴霧描法所表現的實際描法，所以省略了設計圖面的透視圖技法。在此，則順便對以透視圖爲基準的色彩描法（COLORING）略加解說。如果多加考量需要高度技巧的噴霧描法在理論上也行得通的話，大概就能清楚的明瞭整個技巧。就實例來看，也希望能觀測出公寓建築外觀所依附的戶外景像及辦公大樓所採用的建材質感。

開始描畫玄關附近不同質感的部份。再
用筆描畫細部。在這個階段中,則得順
便加上磁磚的表現。

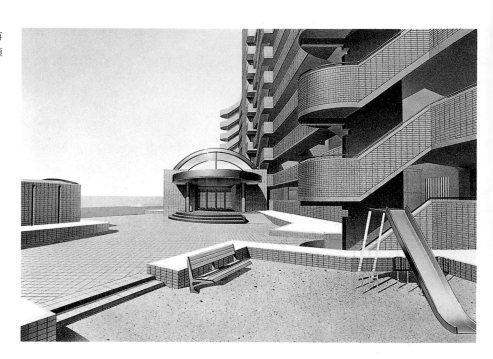

用筆,描畫出庭園植物

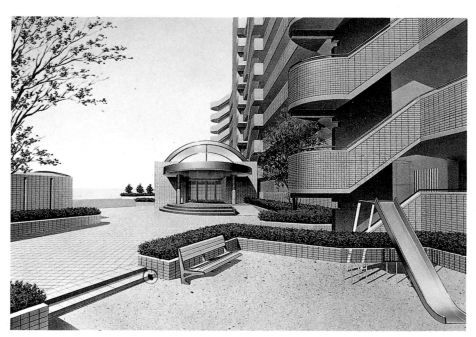

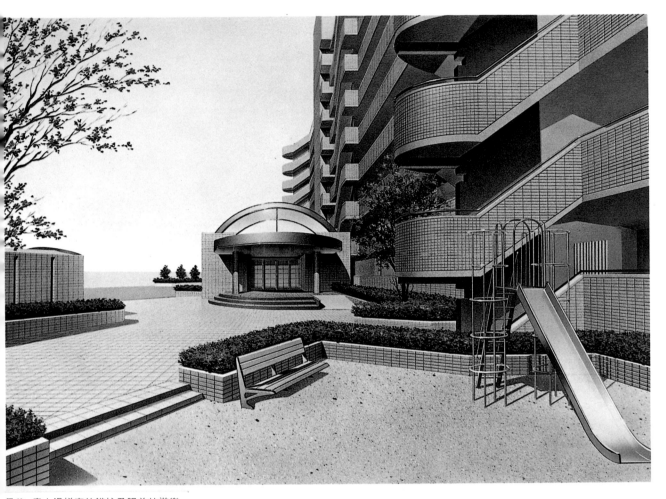

最後，畫上滑梯旁的鐵柱及眼前的遊樂
器材，則整幅圖面便完成了。

建築物名稱：聖爾大廈（Sentel）
業主：林住建
設計：岸本設計

在初步繪製的階段中，先畫入底部及其它細微部份，這時可以提升製作因光的角度、強弱所產生之色彩描法在完成時的整體想像空間。

底部的基本顏色及面積較大的部份以噴霧描法的方式進行。要特別注意因照明感外部所產生之光線表現。

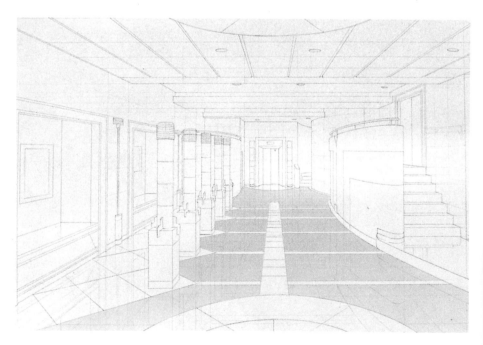

描繪整個底部的細節。由於顏色的變化
所見的壁面，建材顏色及材質會有所不
同，所以在上色時要格外注意。

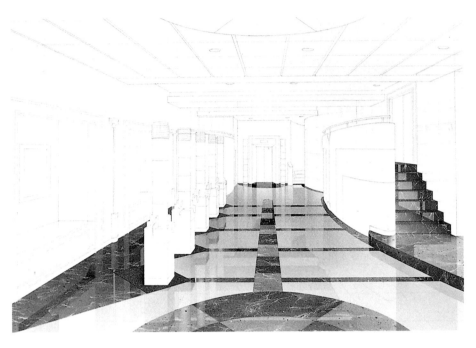

牆壁的基本顏色以噴霧描法完成。接下
來則要注意控制對於映像中底部的共
鳴或大理石質感的考量。

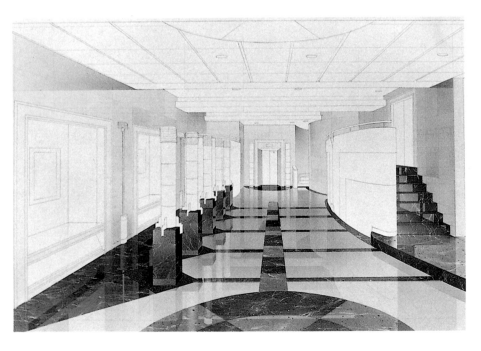

描繪天花板的基本顏色。並畫出壁面所
反映的影像表現出質感。

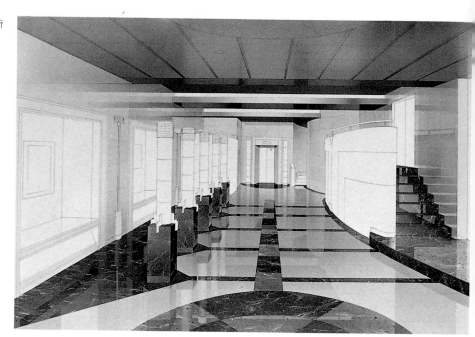

壁上的影子部份以噴霧描法完成，表現
出其立體感，並且畫上牆壁所用大理石
的紋路模樣。

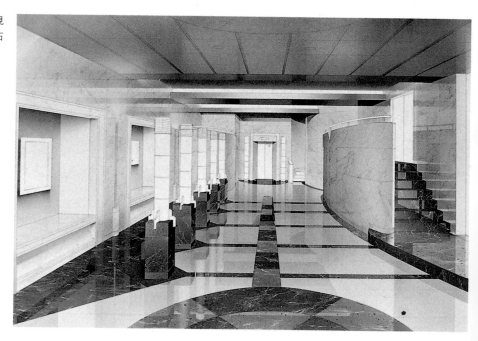

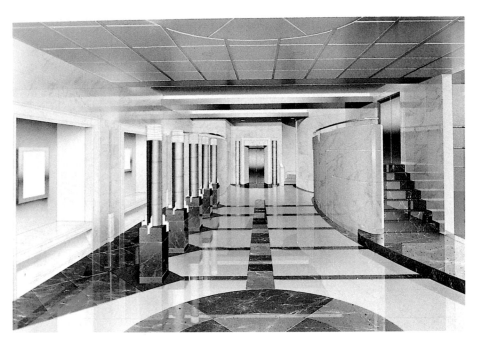

用筆描畫細部。整個架構大致得以完成。門的描繪不要和質感不同,而且要注意整個光線的影響。

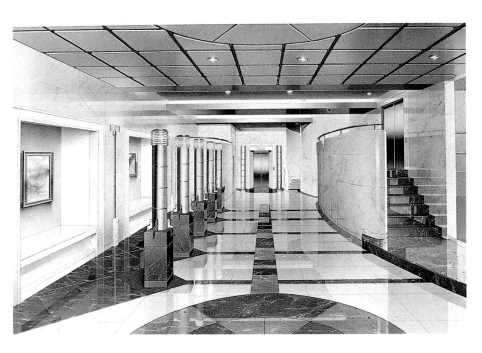

最後則畫出裝飾品或照明設備。最後完成此圖。在內部透視上,為了要表現出這個空間的質感,則光線的角度及強弱都是必要的,同時,外來的光線與內部照明間的平衡更是整個繪製作業上的要點所在。

建築物名稱:K & K心齋橋大樓

CONDOMINIUMS

公寓大廈

現今都會住宅的主流已經變成爲公寓式的建築，而公寓大廈更朝高級化與個性化的目標前進著，所以這種趨勢便是銷售重點所在。分割出售的公寓大廈多採建築透視的方式來做爲其廣告促銷的手法，而經由透視所產生的印象更對商品的整體形象有著很大的影響力。外觀設計，建材質感，甚至於空間構成的特徵，都可經由建築透視的表現力展現出共鳴感的形式。所以也相對的提升了噴霧描法的作用性。

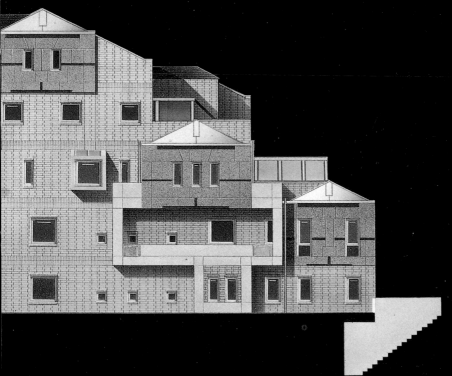

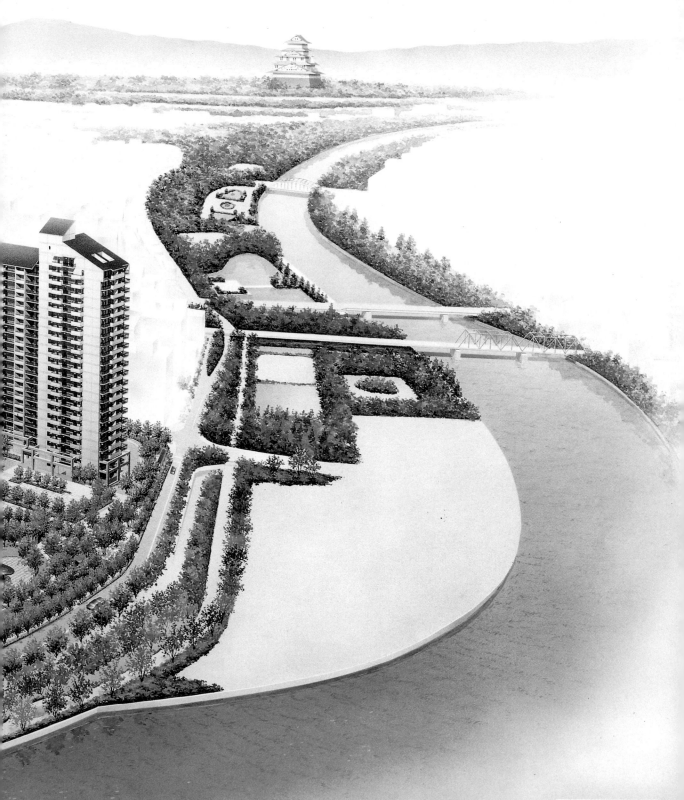

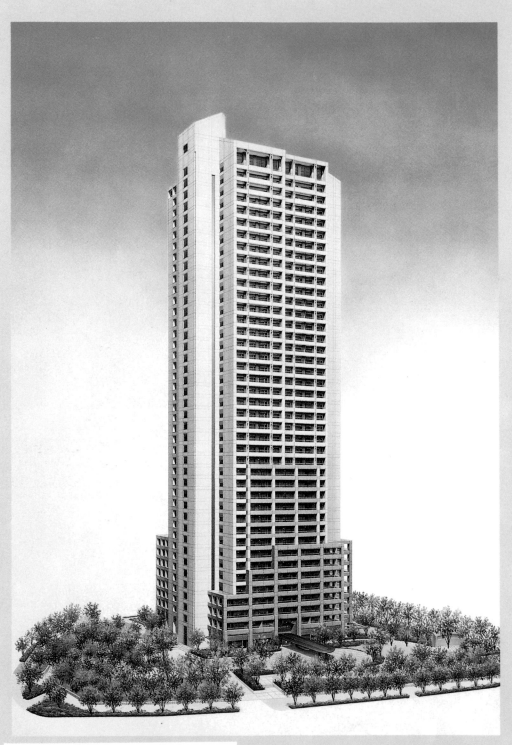

建築物名稱：水塔廣場（Nater Tower Plaza）
業主：松下興產（株），近鐵不動產（株），（株）大林組。
設計：（株）大林組。

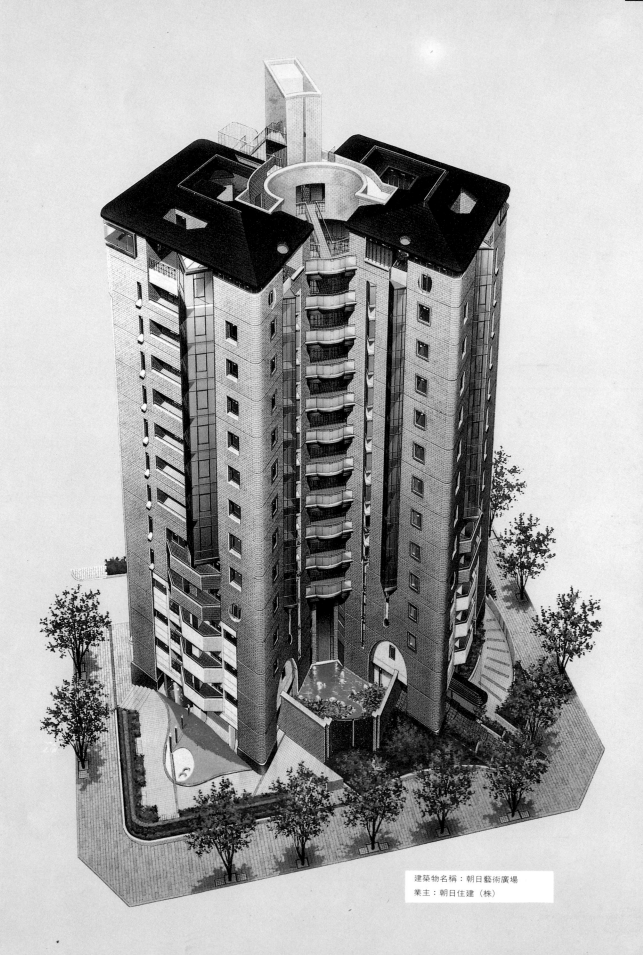

建築物名稱：朝日藝術廣場
業主：朝日住建（株）

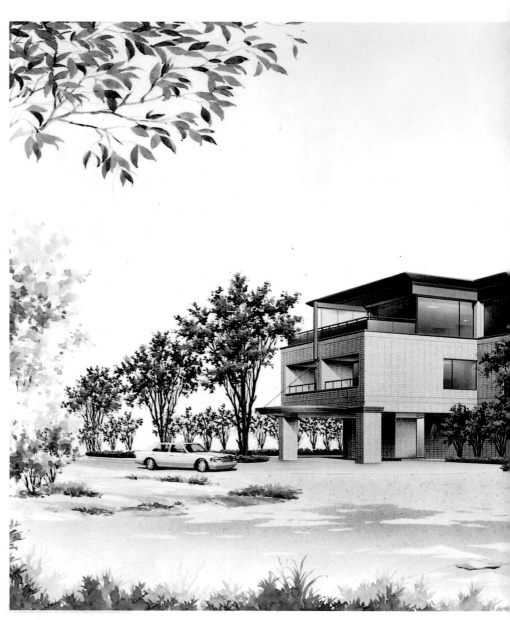

建築物名稱：京都下鴨住宅園
業主：Acth Housing（株）
設計：（株）竹中建築公司

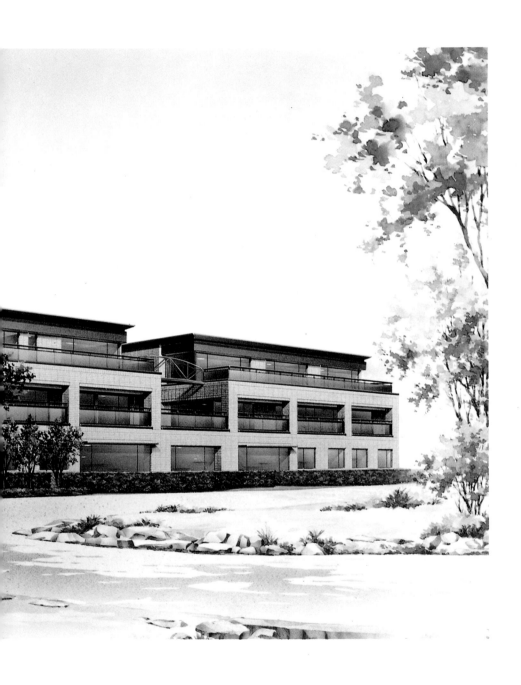

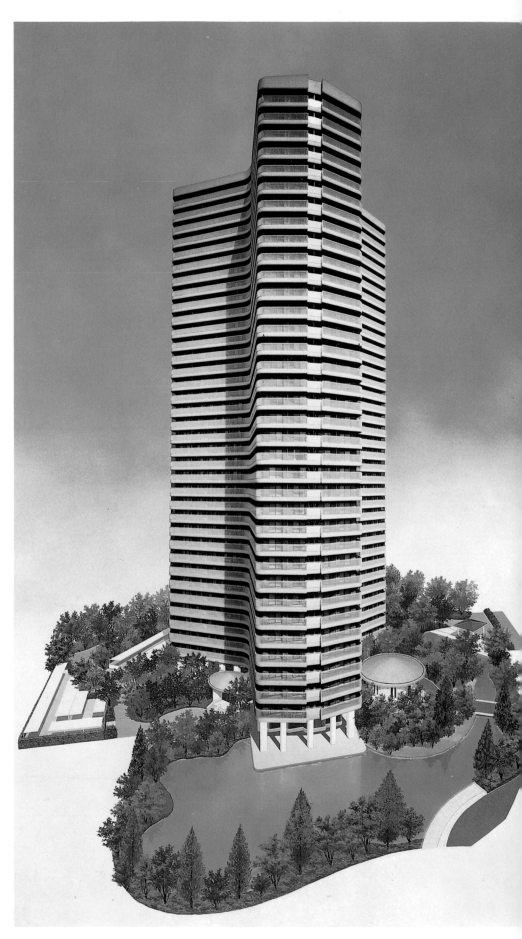

建築物名稱：比爾巴克城

建築物名稱：朝日神田廣場
業主：朝日住建（株）

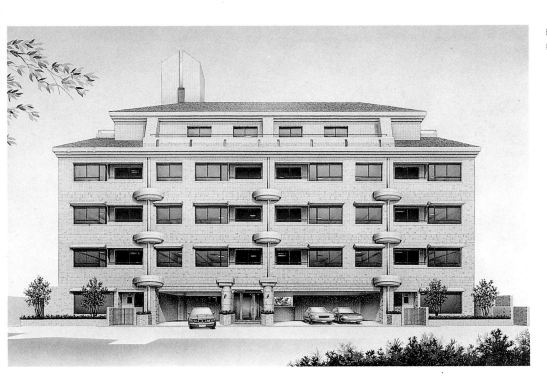

建築物名稱：淺野川美景
業主：山一不動產（株）
設計：LIV建築設計研究所（株）

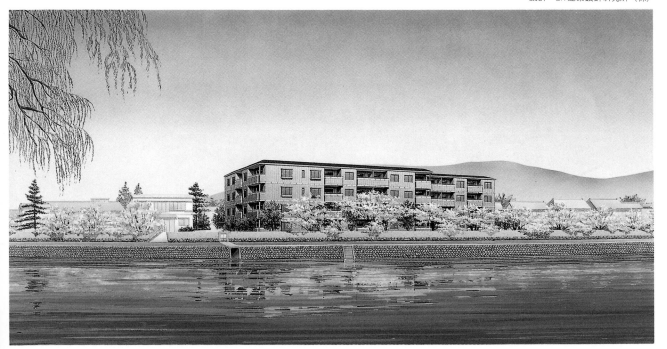

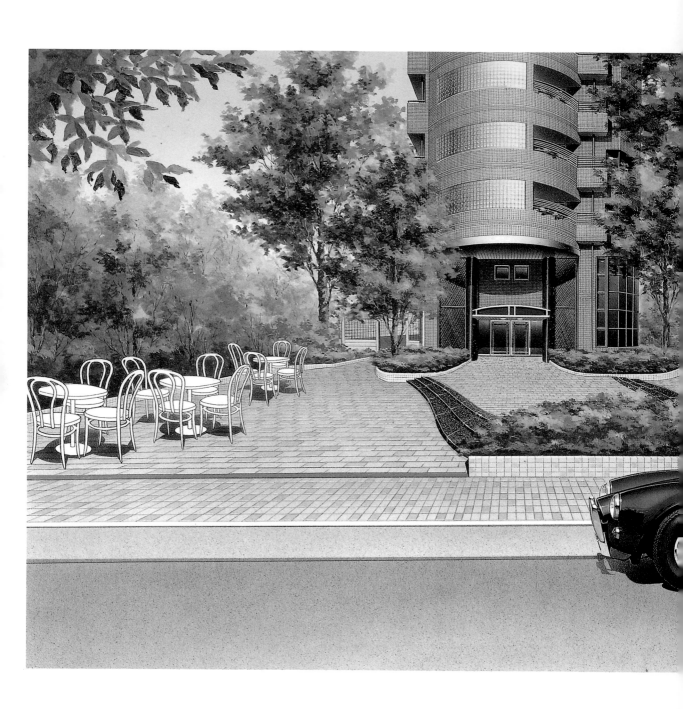

建築物名稱：朝日絕倫美廈
業主：朝日住建（株）

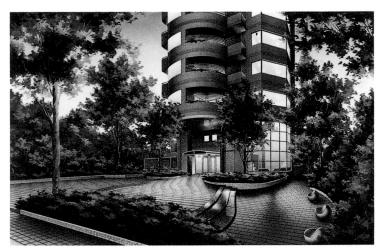

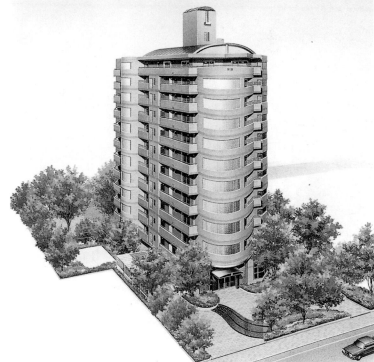

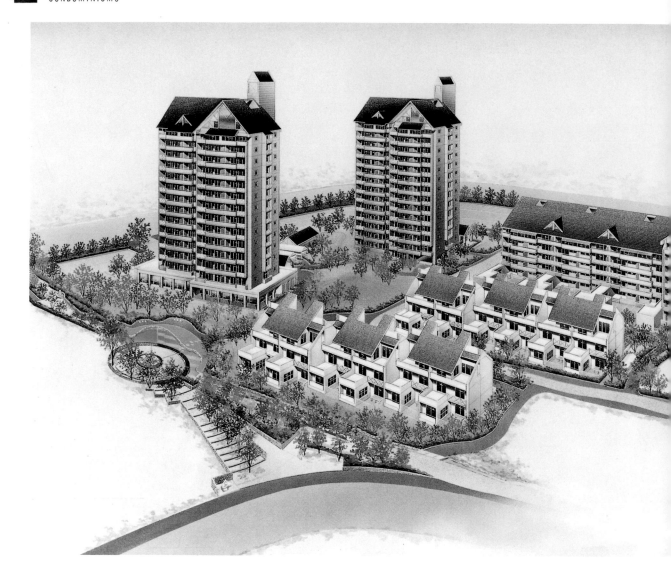

建築物名稱：朝日格蘭特瓦華廈
業主：朝日住建（株）

建築物名稱：長野美式都城
業主：大阪府住宅供給公社
設計：熊谷組（株）

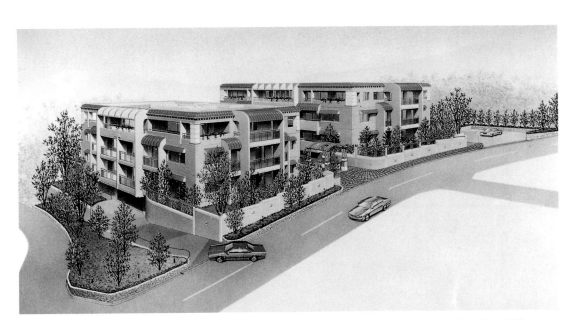

建築物名稱：甲陽園
業主：松榮不動產（株）
設計：柳井建築事務所（株）

建築物名稱：高知升形公寓
業主：伊藤忠商事（株）

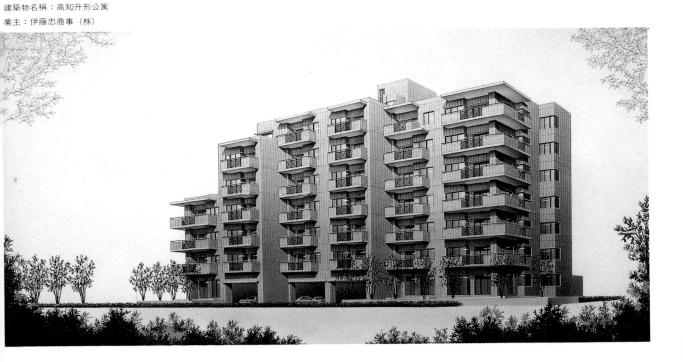

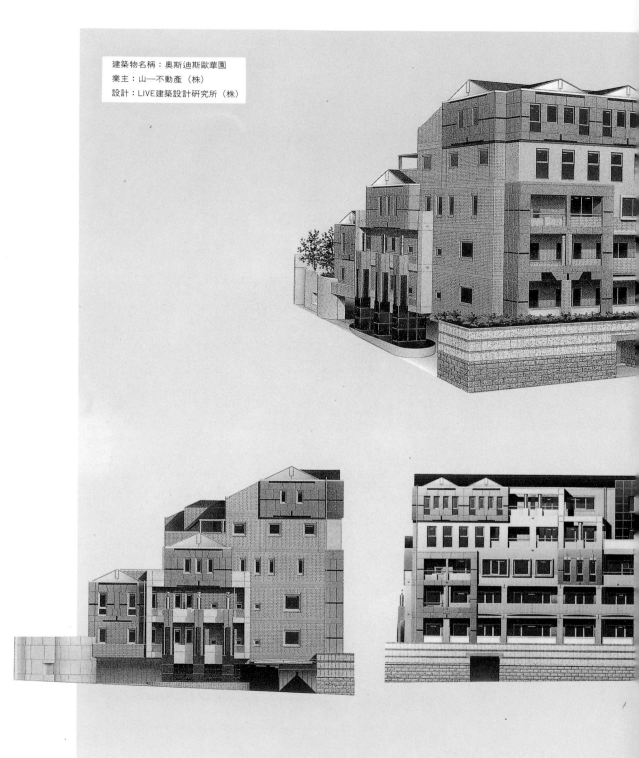

建築物名稱：奧斯迪斯歐華園
業主：山一不動產（株）
設計：LIVE建築設計研究所（株）

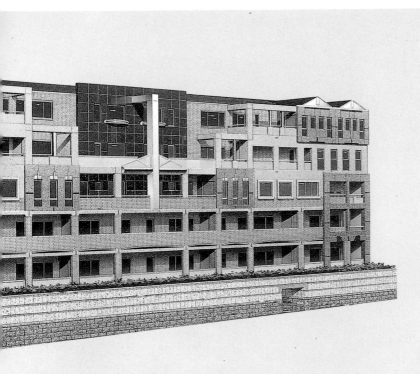

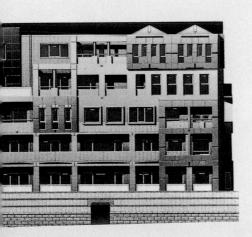

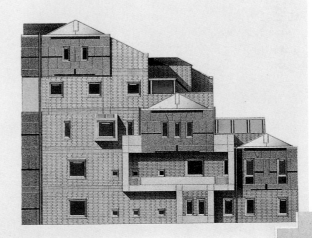

建築物名稱：東大阪陸用艇園
業主：陸用艇社（Landing ship for Tanks, LST）

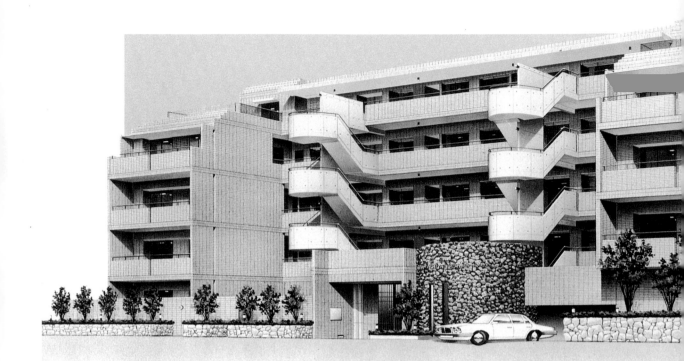

建築物名稱：西宮方場公寓
業主：近鐵不動產（株），清水建設（株）
設計：清水建設（株）

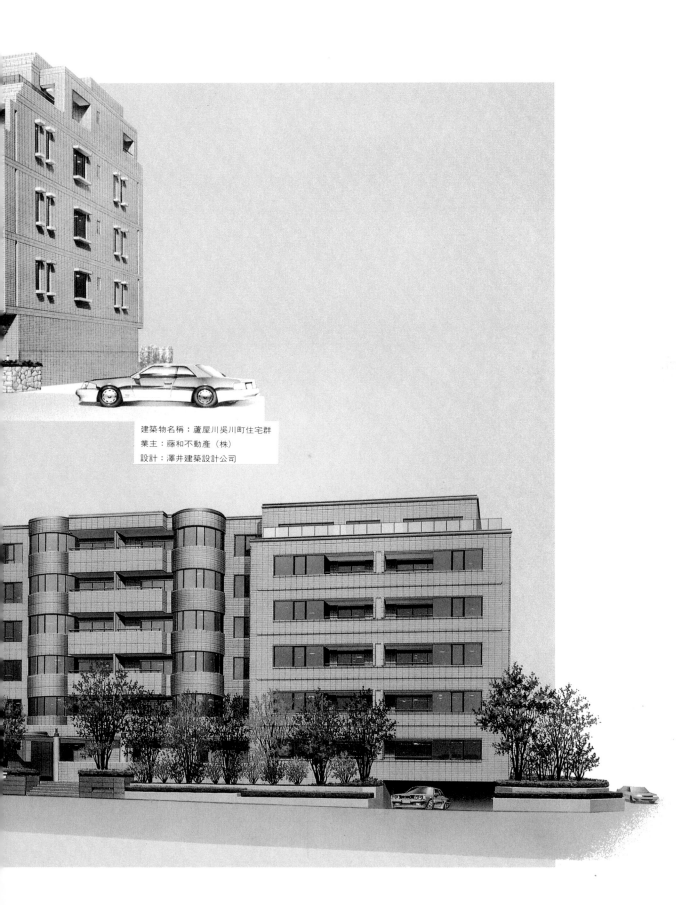

建築物名稱：蘆屋川吳川町住宅群
業主：藤和不動產（株）
設計：澤井建築設計公司

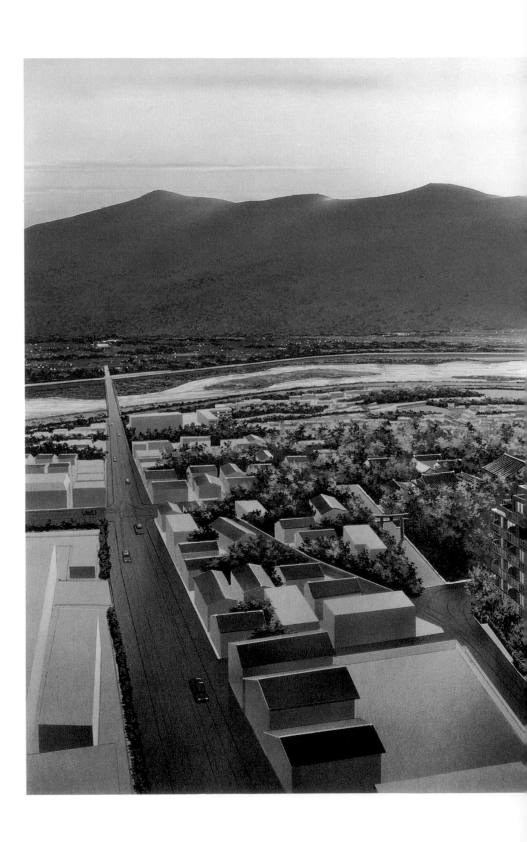

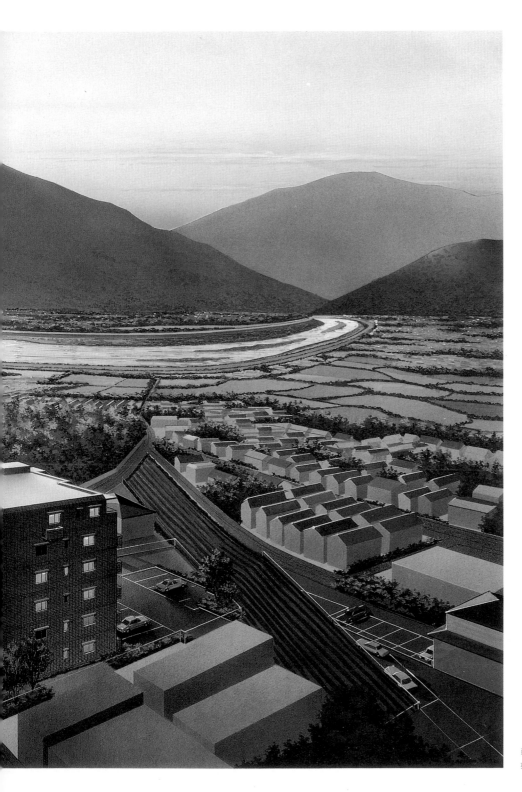

建築物名稱：朝日嵐山廣場
業主：朝日住建（株）

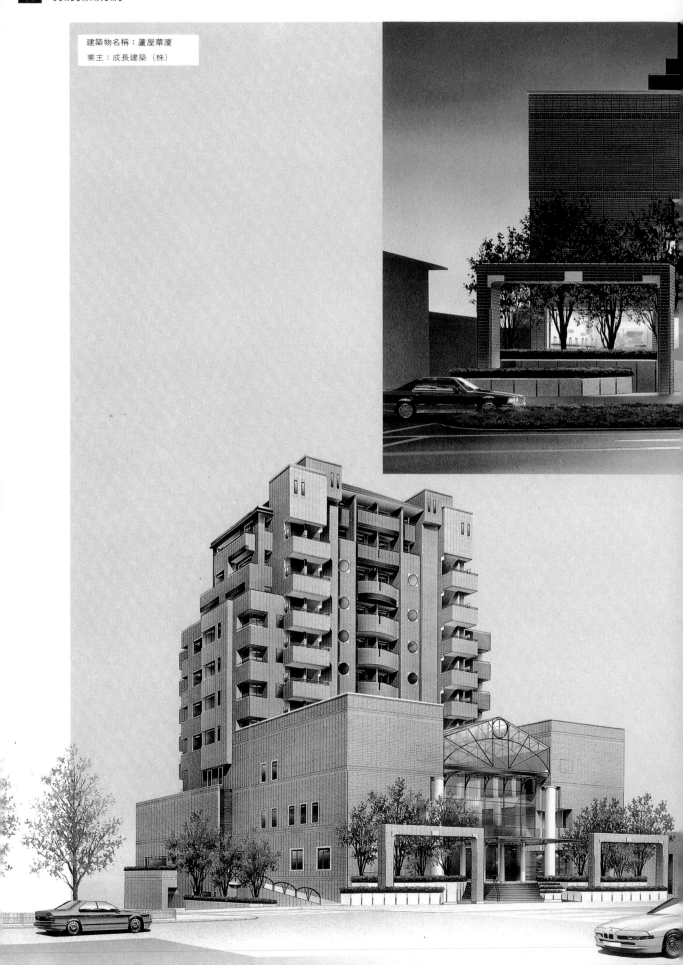

建築物名稱：蘆屋華廈
業主：成長建築（株）

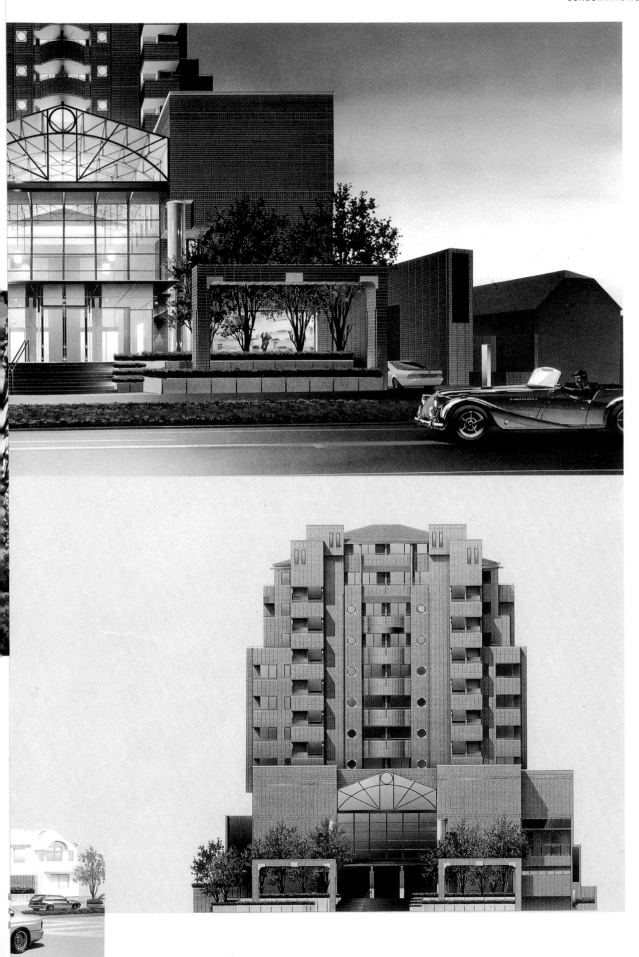

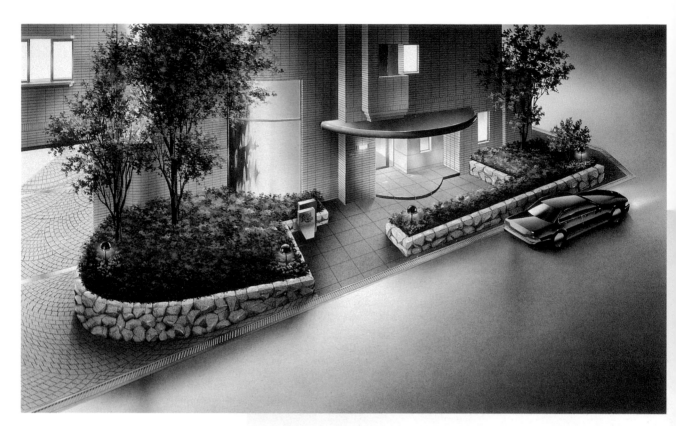

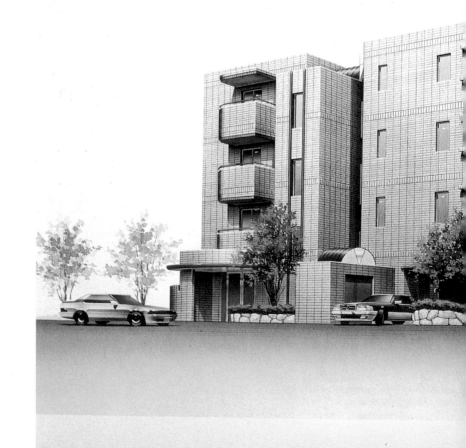

建築物名稱：岩城町華爾滋華廈
業主：石脇商事（株）・才門建設（株）
設計：繪夢設計（株）

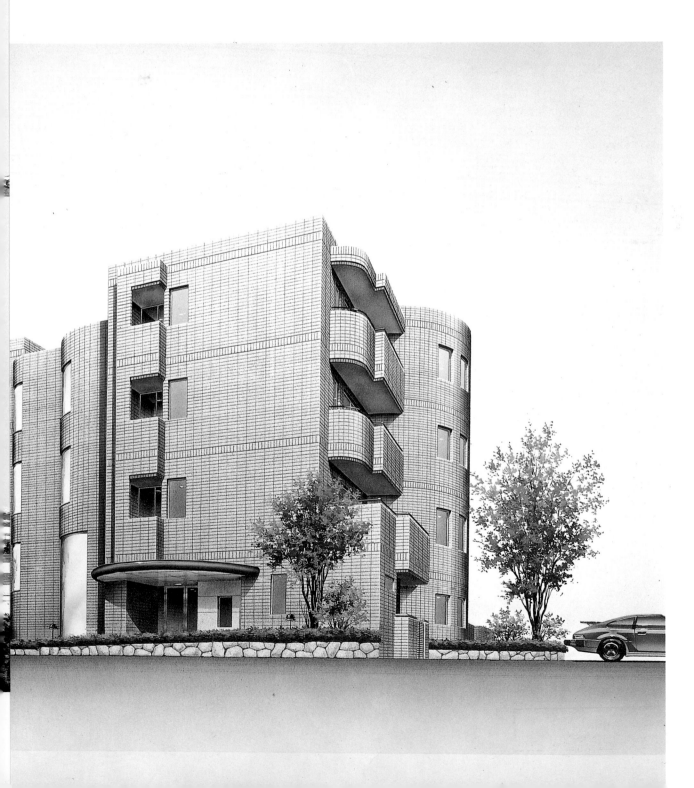

COMPUTER DRAWING

電腦繪圖（Computer Graphics, CG）的出現，使得建築表現方式有了一番新局面。ＣＧ透視較一般手繪透視更能表現出設計上的客觀性。但是，目前使用CG的最大好處在於可以用來補助表現透視圖完成時的角度規劃。首先，將資料輸入於自動電繪圖機中（Auto Compnter Design, CAD），雖然未必能將所有細節都輸入，但整個概觀卻仍可以得到正確的表現。即使是形狀複雜的建築物，也能沒有困難的做正確的描繪，同時更可以大幅的縮短透視圖在製作上所須的時間。這也就具有作業分層負責的功效。因此，在輸入流程完成後，依據圖面便能簡便的變更視點的位置，與一直無法作成數張手繪圖面的情形比較起來，便可以很容易的針對角度問題而展開設計討論。所以更能藉此，平順正確的決定建築物的基本角度。

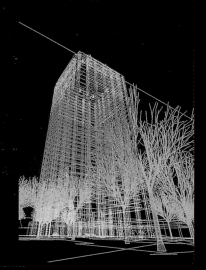

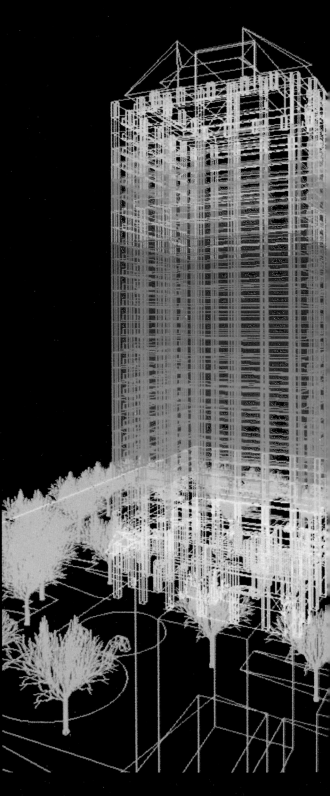

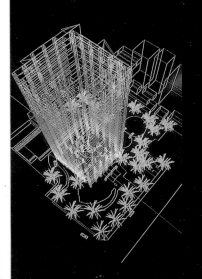

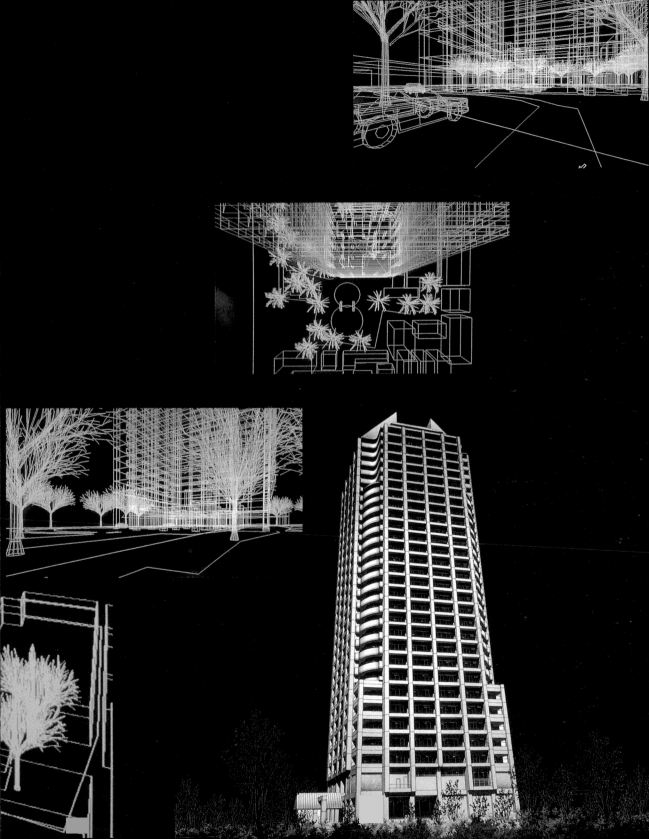

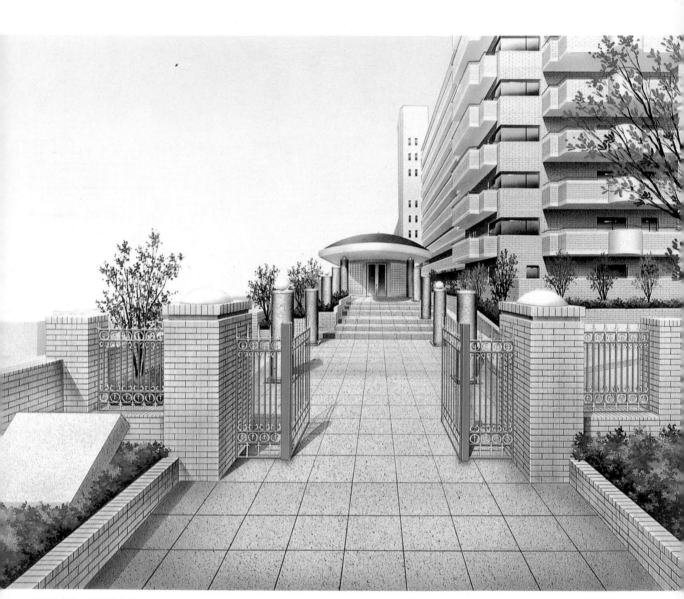

建築物名稱：泉北深井伊藤比亞華廈
業主：伊藤忠不動產（株）
設計：大信建築設計公司（株）

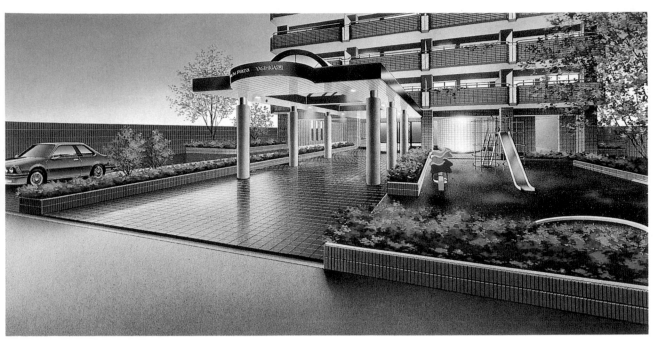

建築物名稱：朝日八木東廣場
業主：朝日住建（株）

建築物名稱：高錦園
業主：關西高等（High lind）公司（株）
設計：清水建設（株）

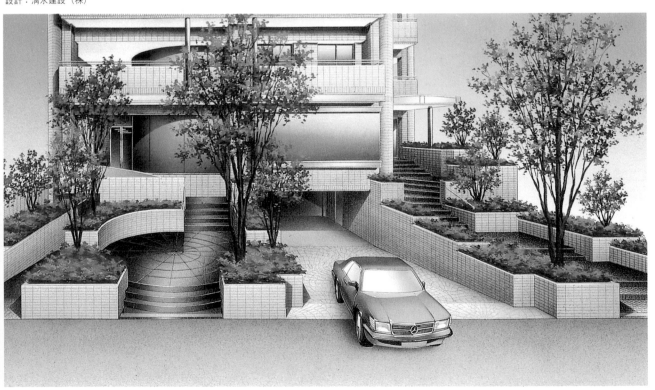

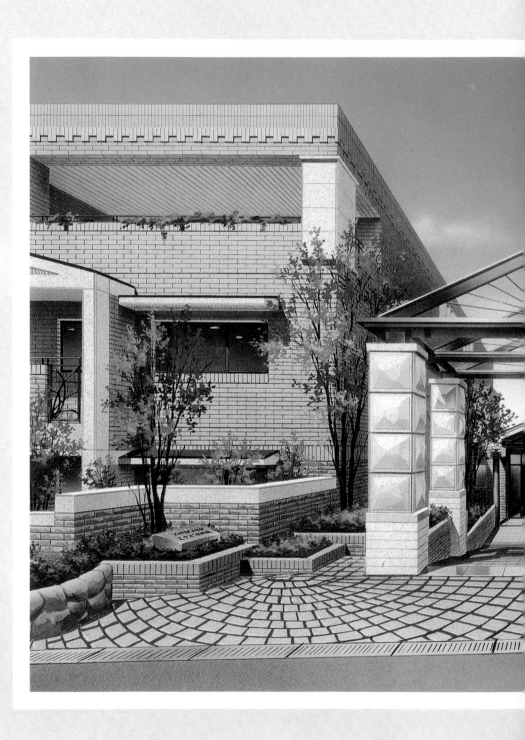

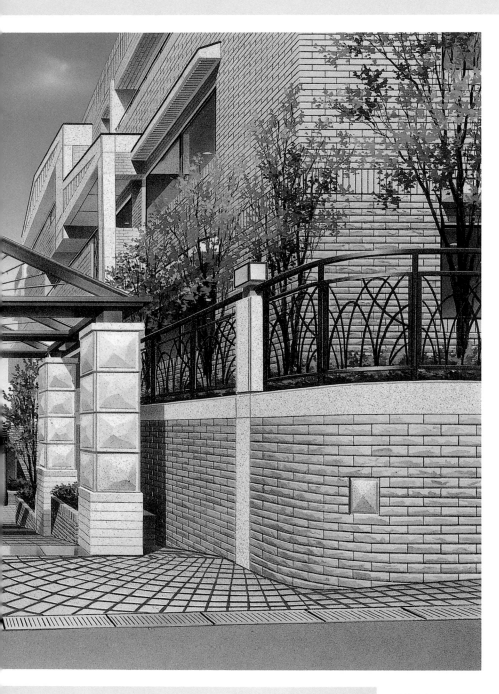

建築物名稱：甲陽園
業主：松榮不動產（株）
設計：柳井建築公司（株）

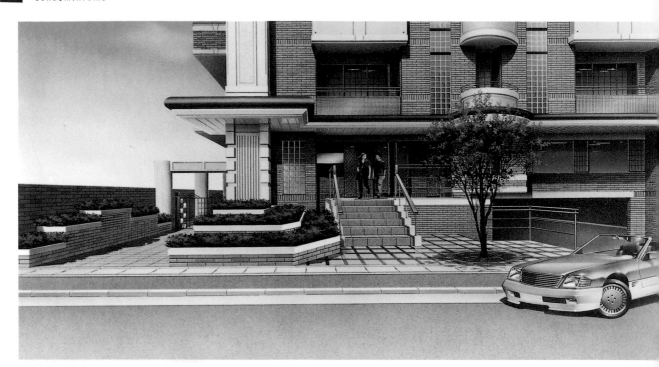

建築名稱：山佛尼亞麗園（Sunphonia Seta I）
業主：愛晃（株）
設計：澤設計

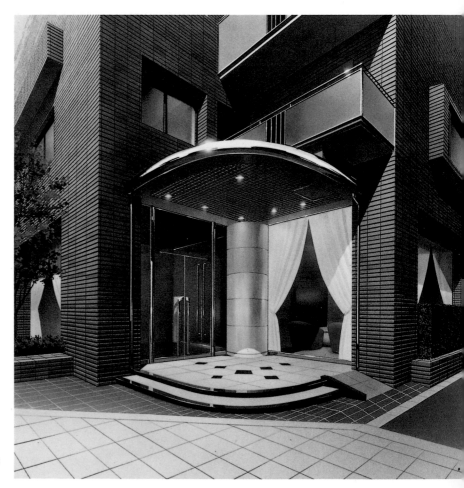

建築物名稱：谷町百髮大樓
業主：米澤工務店

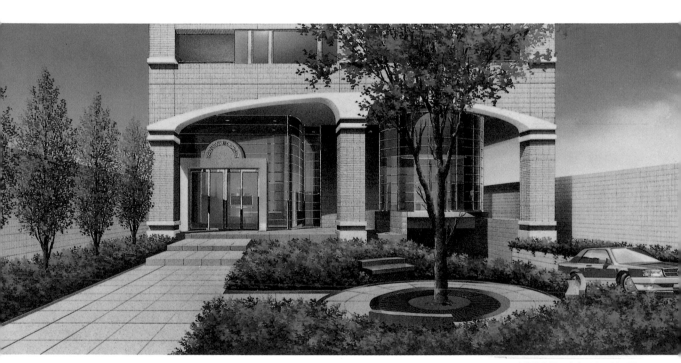

建築物名稱：堂島川生活軸心園
業主：生活軸心（株）
設計：軸心世界設計公司（株）

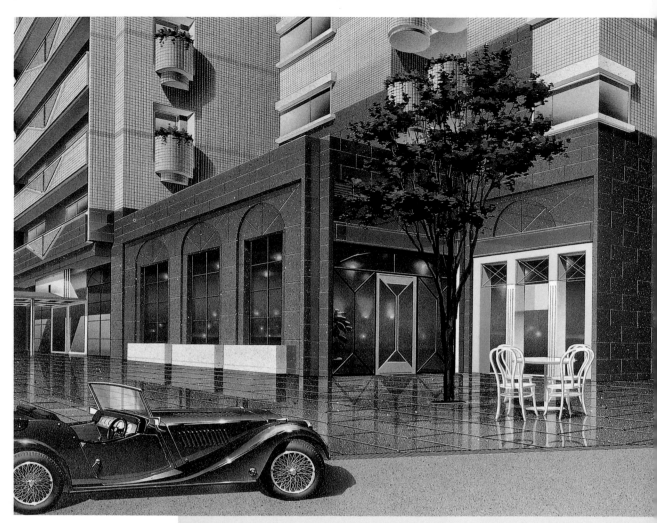

建築物名稱：朝日寫眞廣場
業主：朝日任建（株）

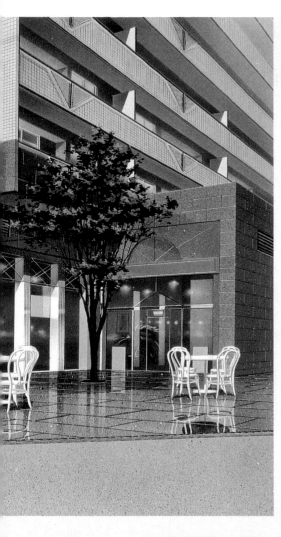

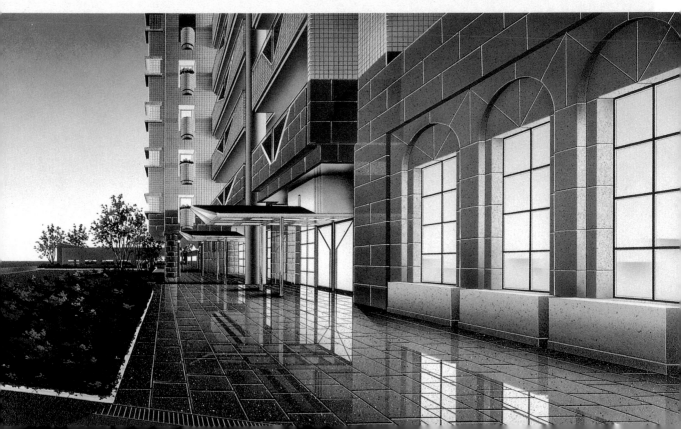

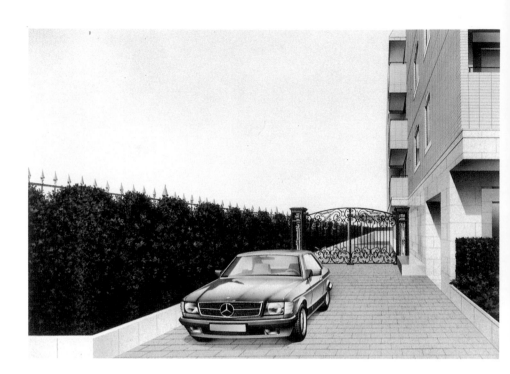

建築物名稱：朝日北畠帝國廣場
業主：朝日住建（株）

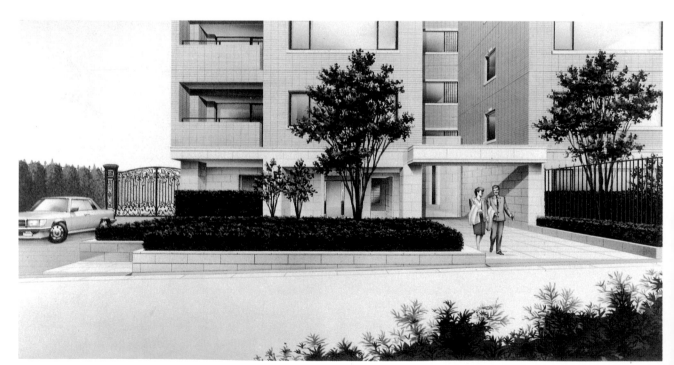

建築物名稱：朝日北畠帝國場
業主：朝日住建（株）

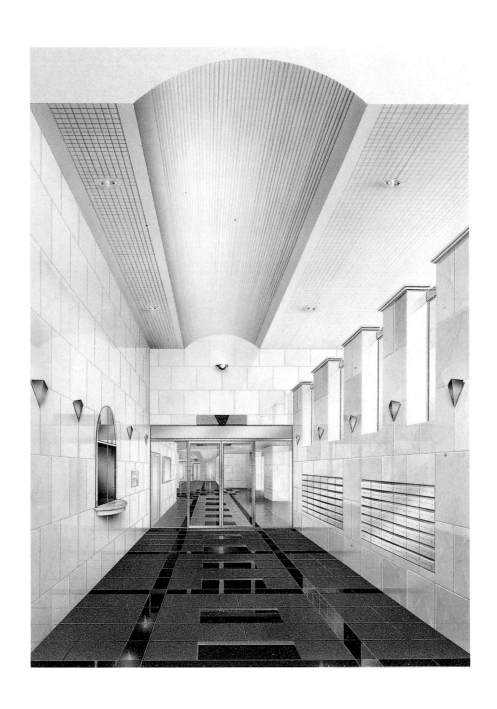

建築物名稱：伊丹中央城
業主：住友不動產（株）
設計：住友不動產（株），新井組（株）

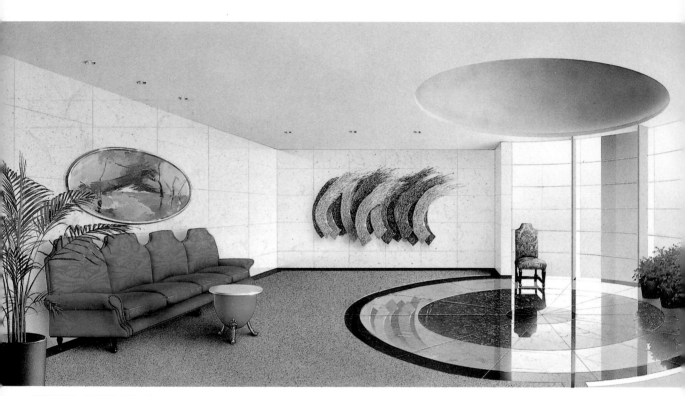

建築物名稱：堂島川生活軸心園
業主：生活軸心（株）
設計：軸心世界設計公司（株）

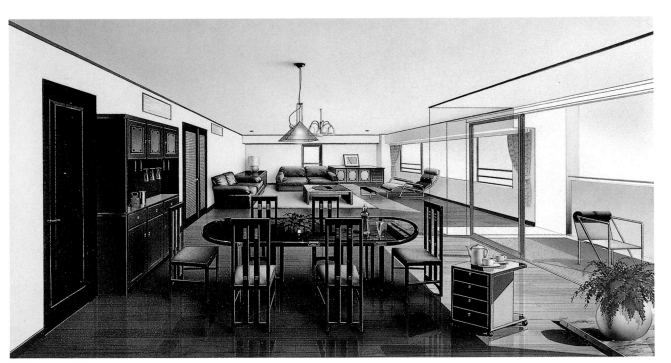

建築物名稱：朝日北畠帝國廣場
業主：朝日任建（株）

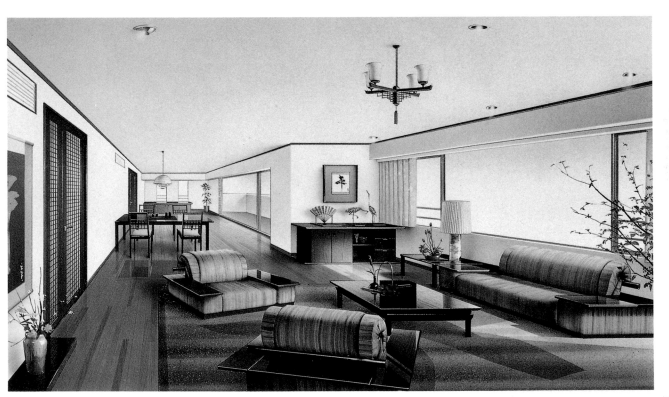

建築物名稱：朝日北畠帝國廣場
業主：朝日住建（株）

設計：澤設計

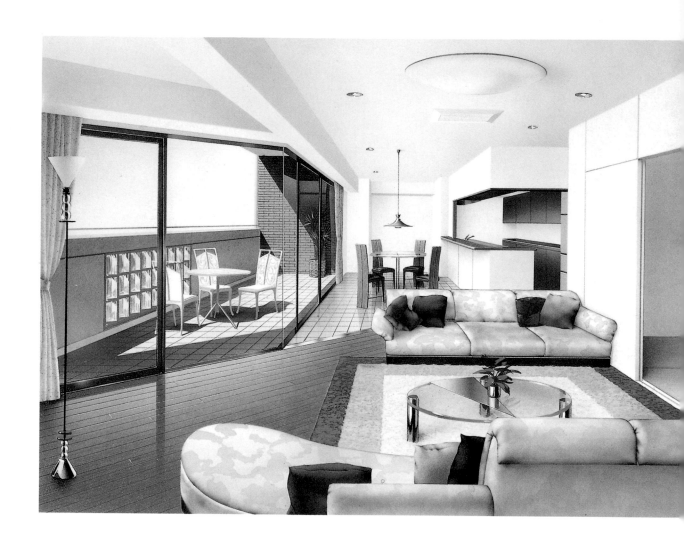

建築物名稱：山佛尼亞麗園（Sunpgonia Seta I）
業主：愛晃（株）
設計：澤設計

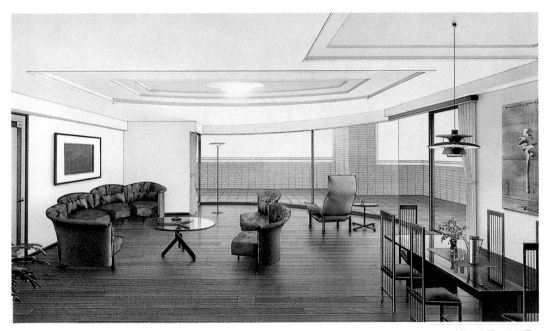

建築物名稱： 高錦園
業主：關西高等（株）
設計：清水建設（株）

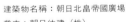

建築物名稱：朝日北畠帝國廣場
業主：朝日住建（株）

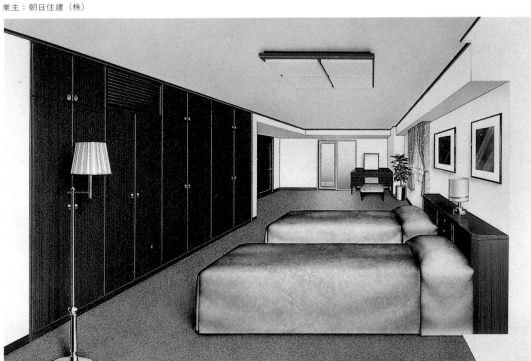

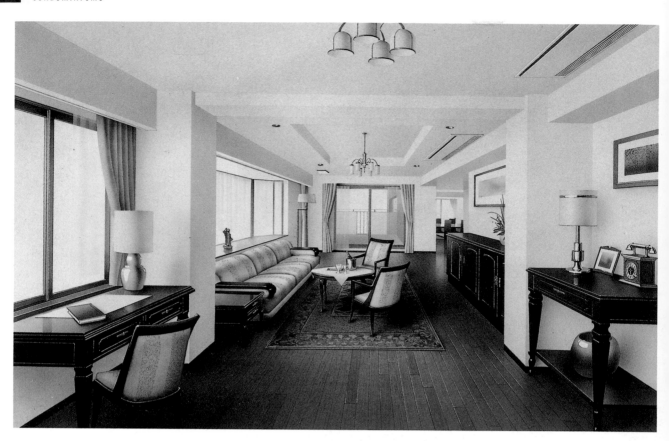

建築物名稱：谷町百變大樓
業主：米澤工務店

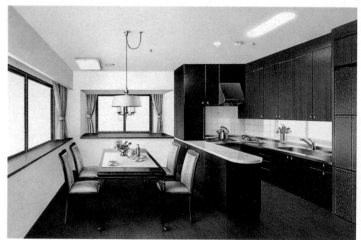

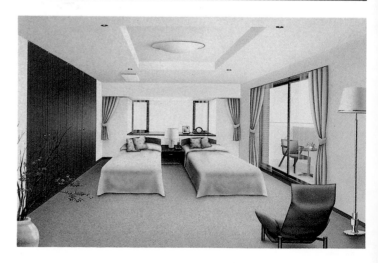

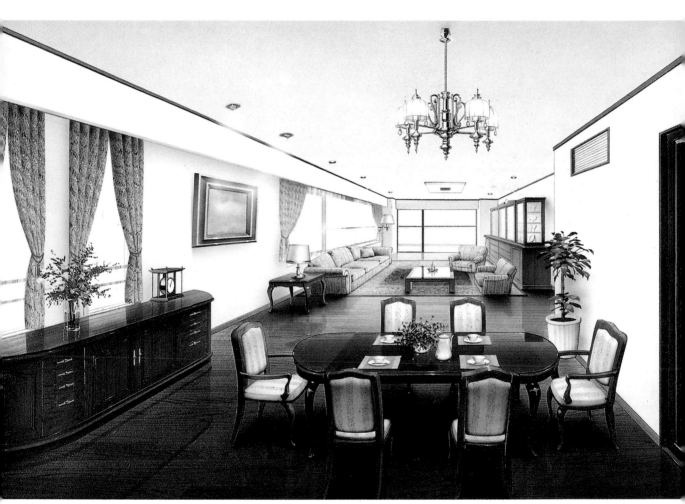

建築物名稱：朝日北畠帝國廣場
業主：朝日住建（株）

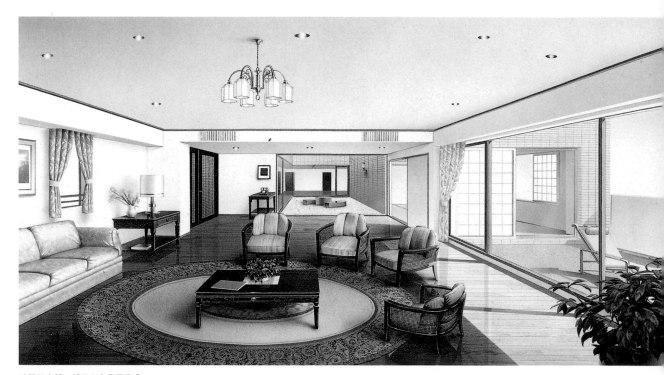

建築物名稱：朝日北畠帝國廣場
業主：朝日住建（株）

建築物名稱：鈴蘭台華城
業主：富士地所（株）
設計：長台工有限公司（株）

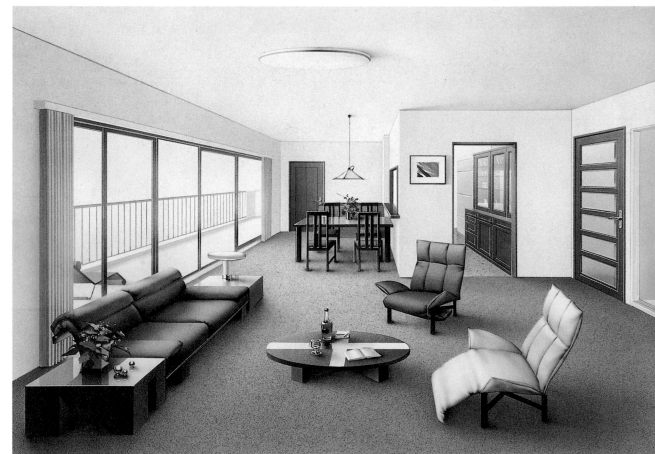

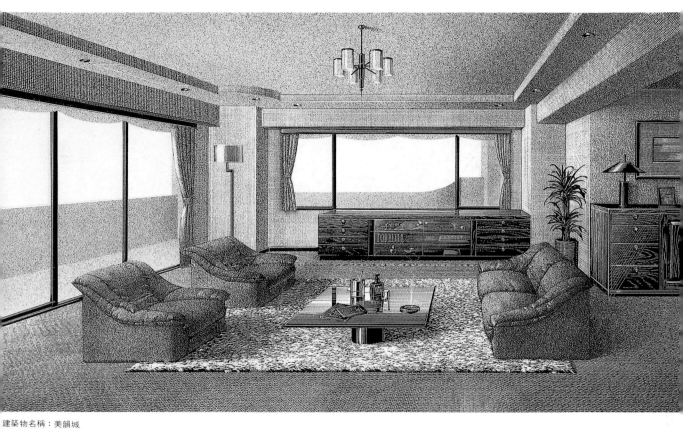

建築物名稱：美韻城
業主：日商岩井不動產（株）
設計：IAO竹田設計室（株）

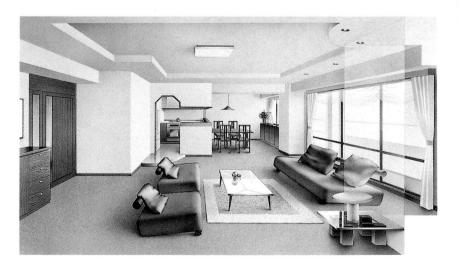

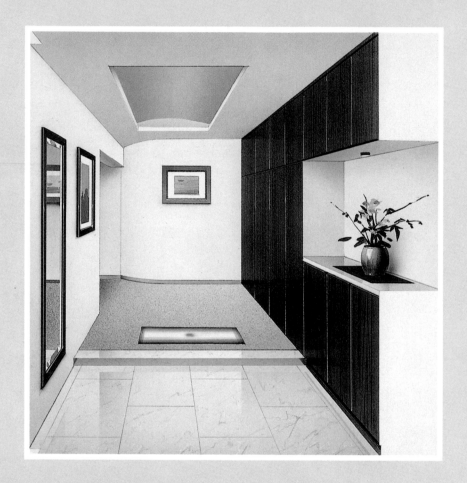

建築物名稱：美韻城
業主：日商岩井不動產（株）
設計：IAO竹田設計室（株）

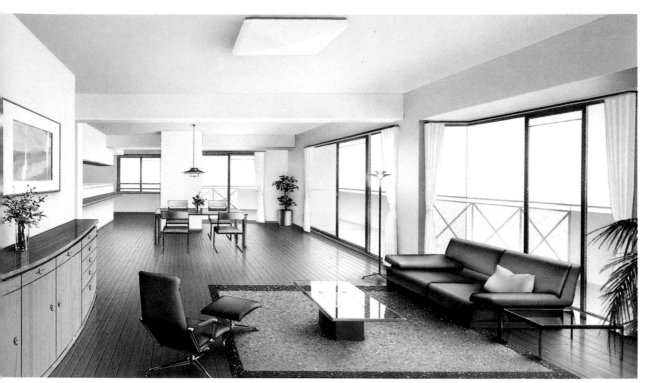

建築物名稱：高知升形公寓
業主：伊藤忠商事（株）

築物名稱：五日帝伊藤比亞華園
主：伊藤忠不動產（株）

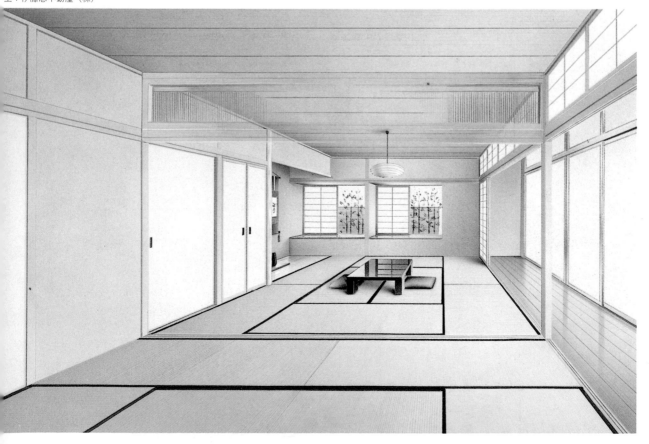

建築物名稱：岸城町華爾滋華廈
業主：石脇商事（株），才門建設（株）
設計：繪夢設計（株）

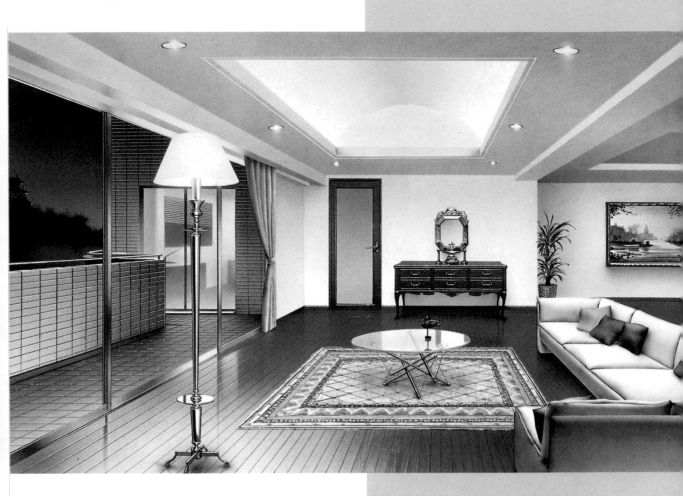

建築物名稱：岸城町華爾滋華廈
業主：石脇商事（株），才門建設（株）
設計：繪夢設計（株）

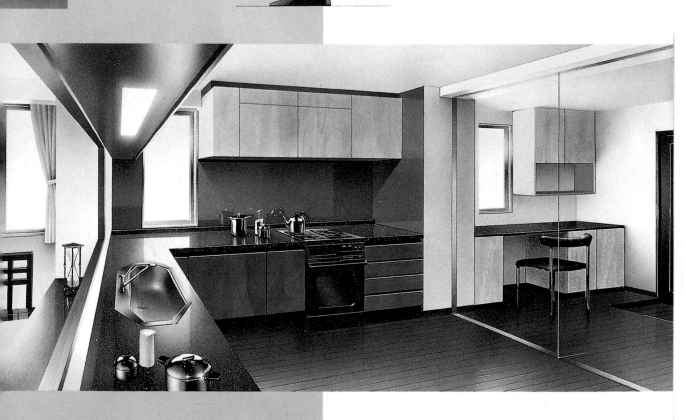

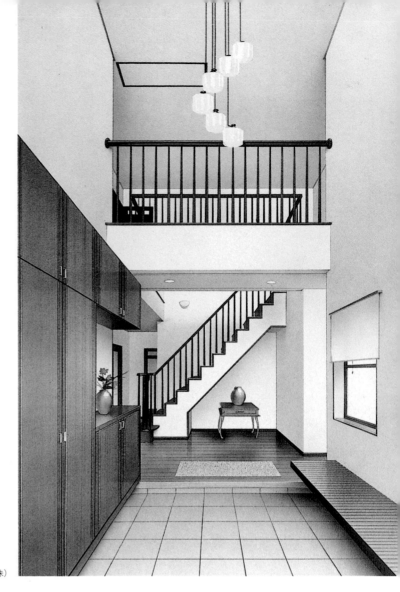

建築物名稱：桂坂住宅
業主：西洋環境開發（株）

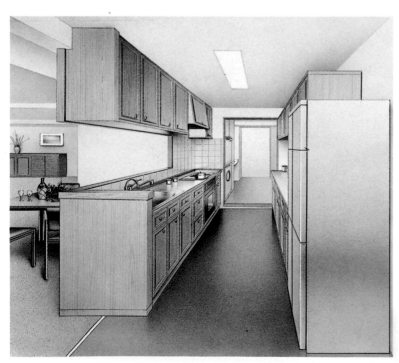

建築物名稱：美韻城
業主：日商岩井不動產（株）
設計：IAO竹田設計室（株）

建築物名稱：朝日北畠帝國廣場
業主：朝日住建（株）

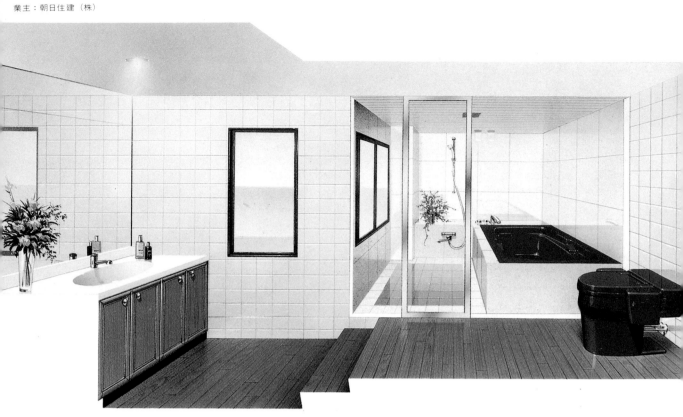

建築物名稱：朝日藝術廣場
業主：朝日住建（株）

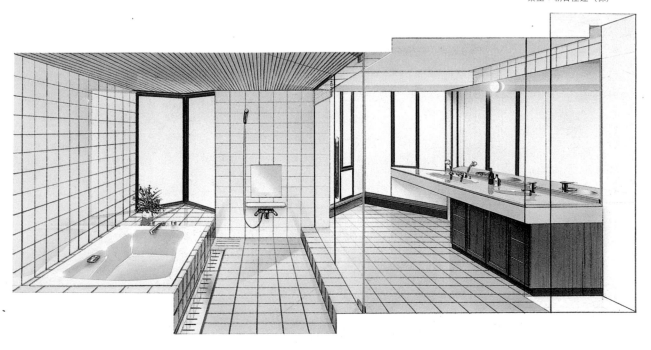

OFFICE BUILDINGS

辦公大樓

近年來以服務業爲主流的知性產業日漸昌盛，也因此使得辦公室環境設計與工作效率間的互動關係成爲注目的焦點所在。當然更帶動了辦公大樓在建築設計上的大幅進步。在建築上除了對於平面設計或室內設計的關心度日益提升外，以建築透視來表現建築手法的重要性也與日俱增。也就是說，在透視的技法中，富有完整現實性的噴霧描法，在目前的設計分類中給人的印象則是最具有現代化創意的價值存在。

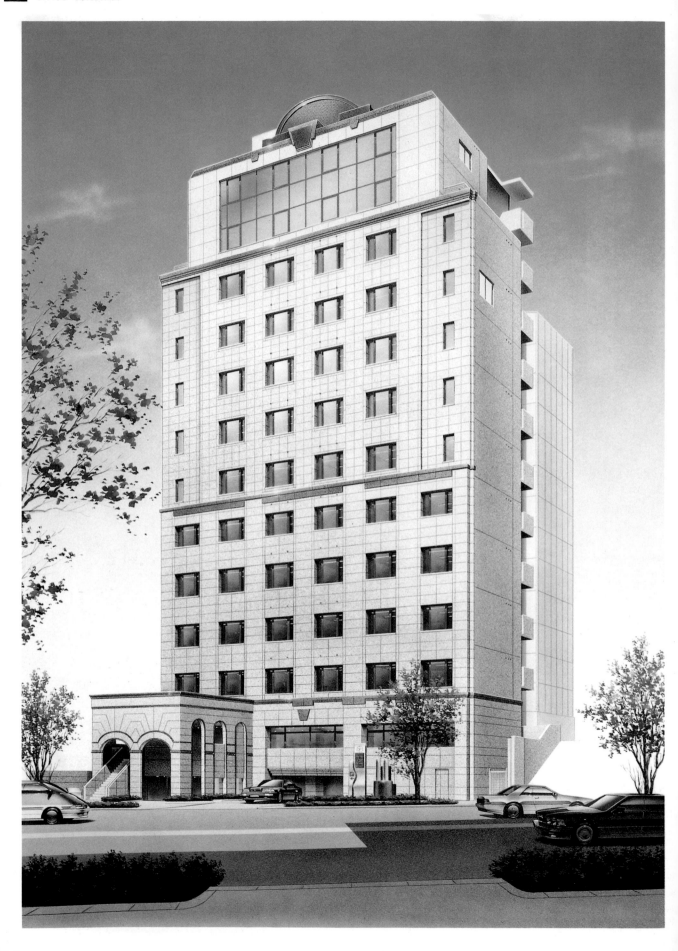

建築物名稱：末吉橋智慧大樓
業主：朝日住建（株）

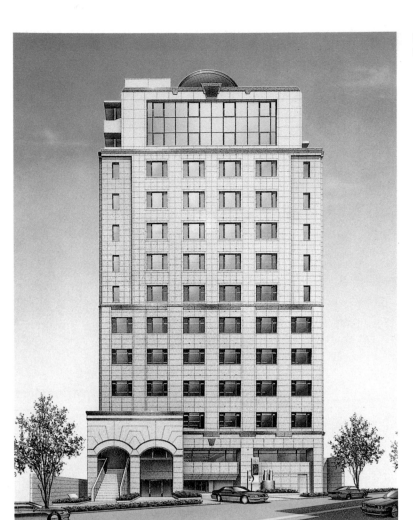

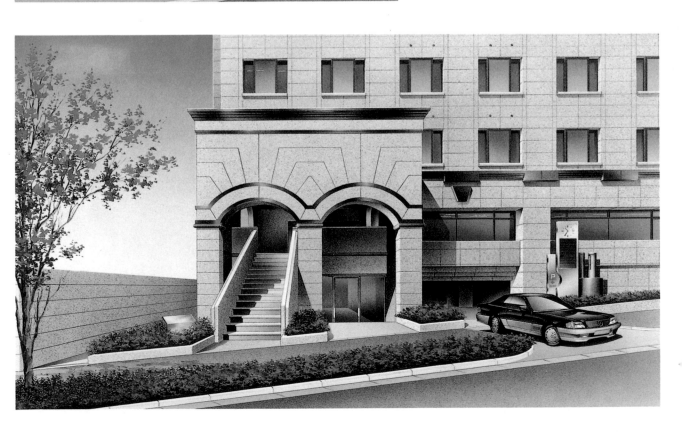

建築物名稱：末吉橋智慧大樓
業主：朝日住建（株）

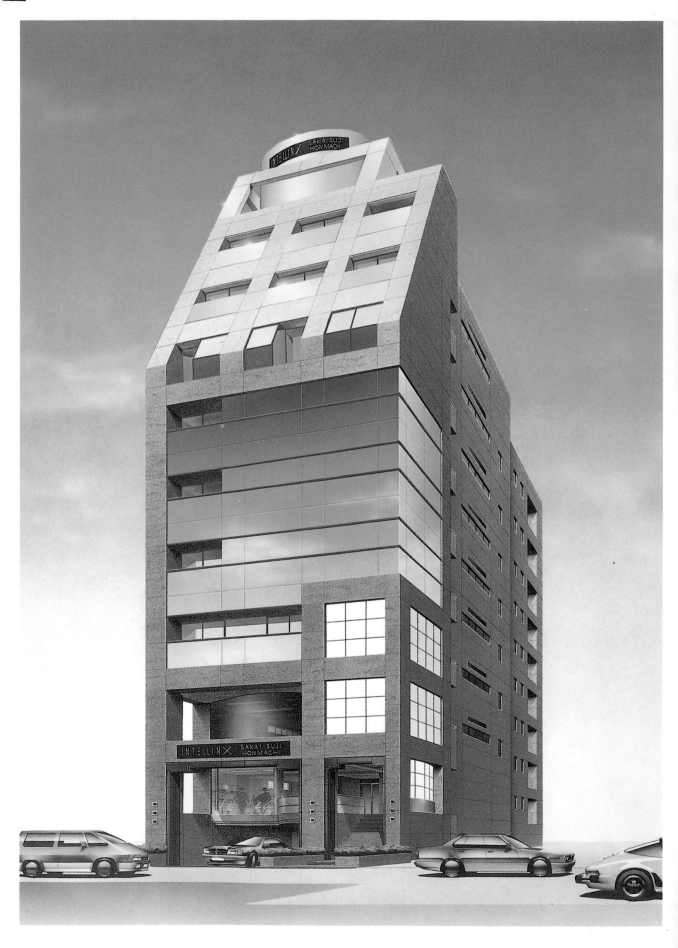

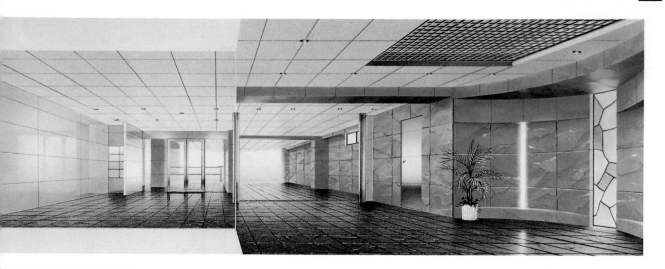

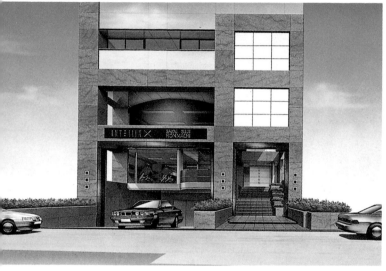

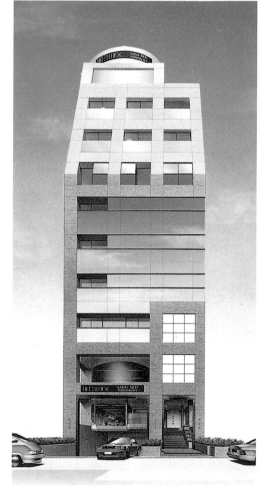

建築物名稱：堺筋本町智慧大樓
業主：朝日住建（株）

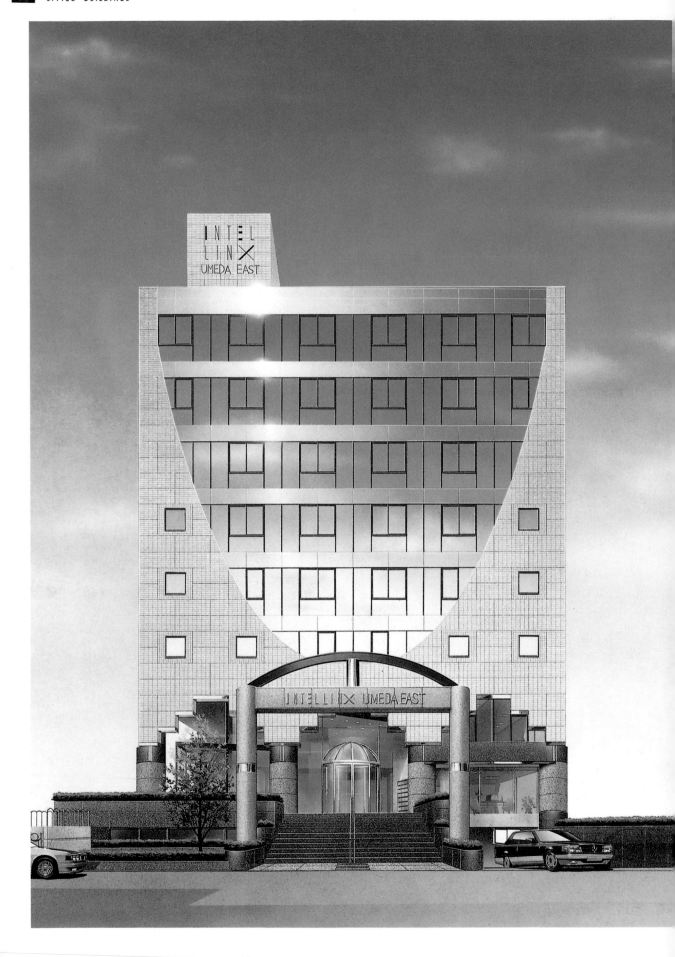

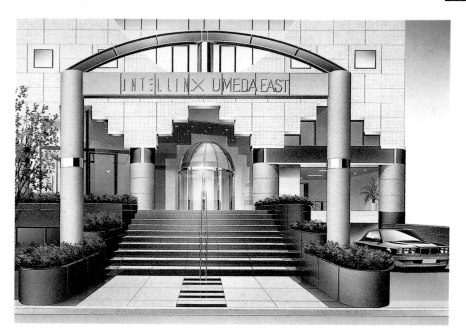

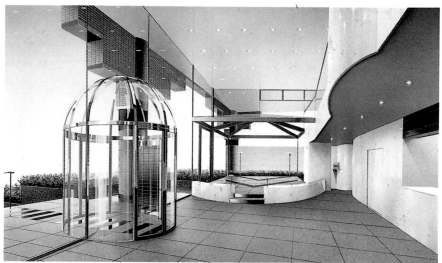

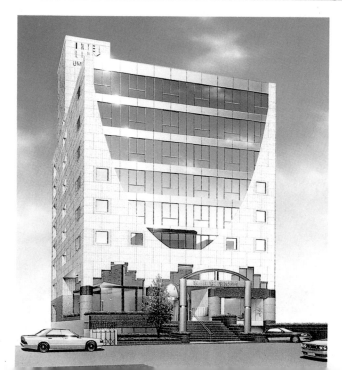

建築物名稱：東梅田智慧大樓
業主：朝日住建（株）

建築物名稱：橫堀智慧大樓
業主：朝日住建（株）

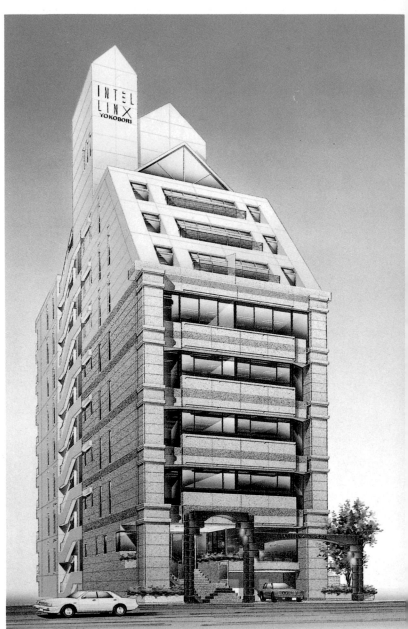

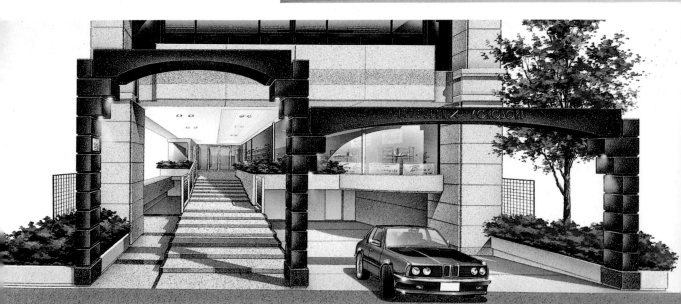

建築物名稱：橫堀智慧大樓
業主：朝日住建（株）

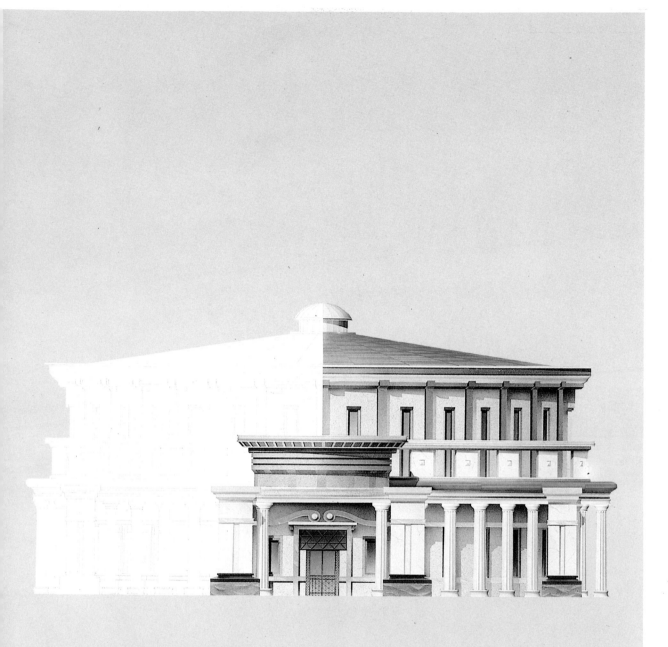

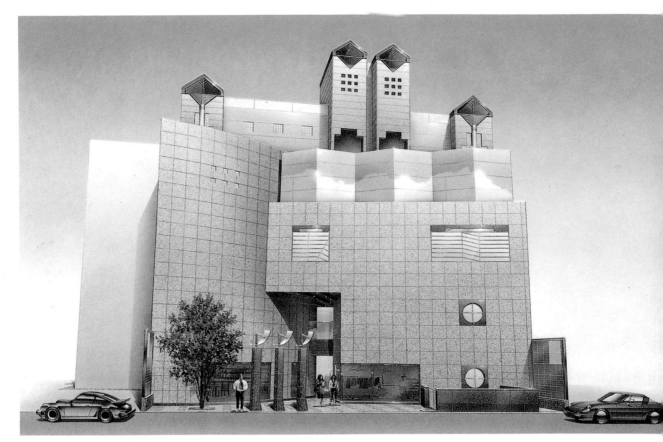

建築物名稱：祇園新橋大樓
業主：尾植住宅（株）
設計：LIVE建築設計研究所（株）

建築物名稱：御堂本町智慧大樓
業主：朝日住建（株）

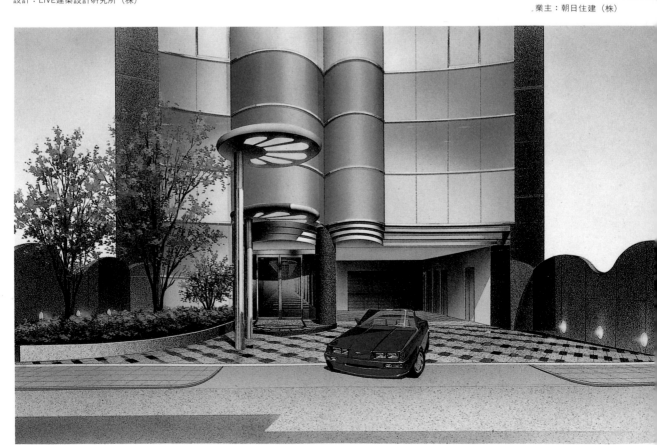

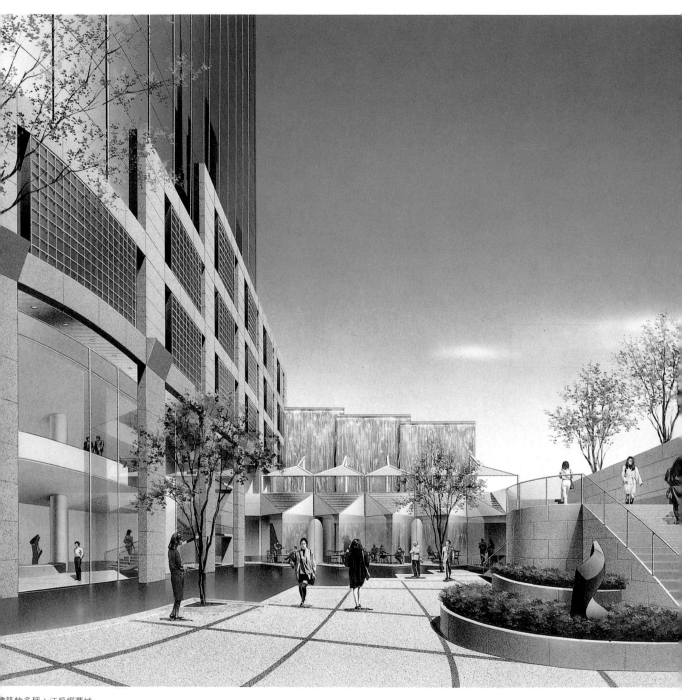

建築物名稱：江戶堀華城
業主：三井信託銀行
設計：IAO竹手設計室，東畑建築公司（株）

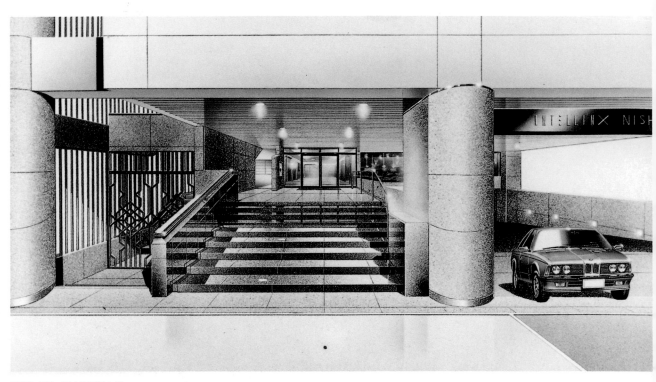

建築物名稱：西本町智慧大樓
業主：朝日住建（株）

建築物名稱：西本町智慧大樓
業主：朝日住建（株）

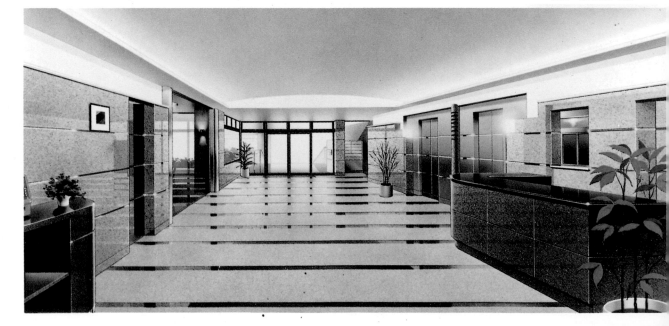

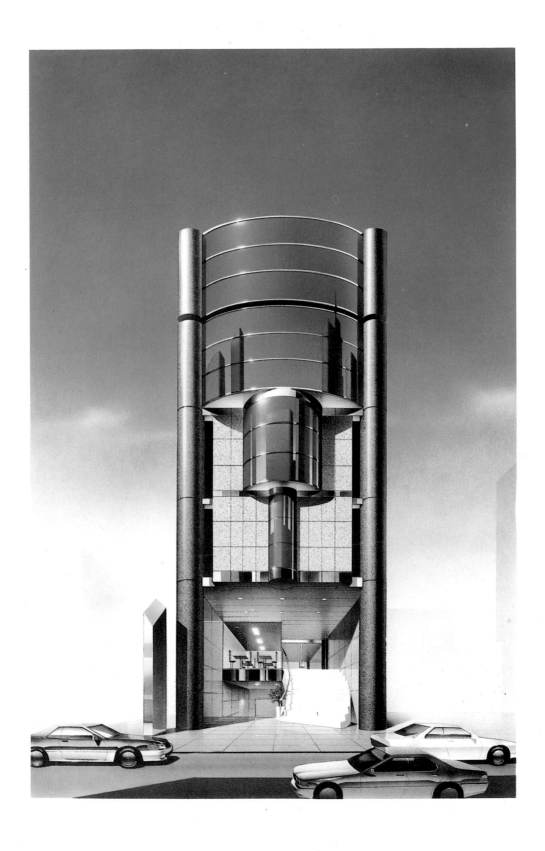

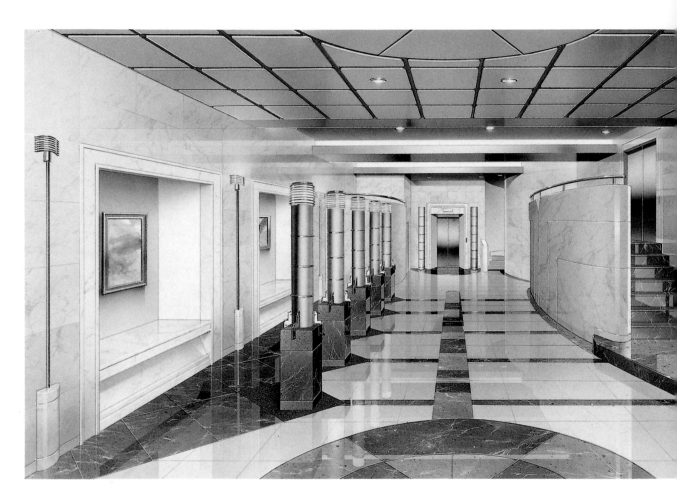

建築物名稱：k & k心齋橋大樓

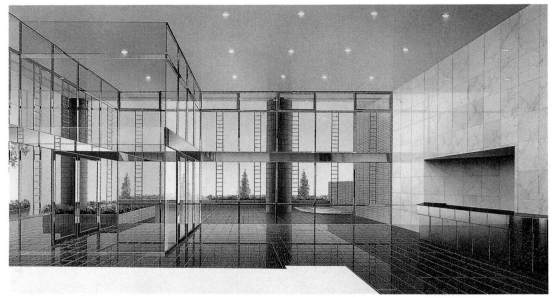

建築物名稱：朝日下關廣場
業主：朝日住建（株）

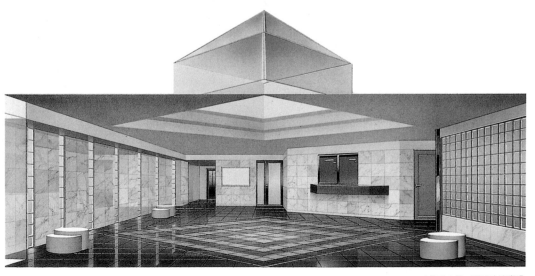

建築物名稱：朝日冲濱廣場
業主：朝日住建（株）

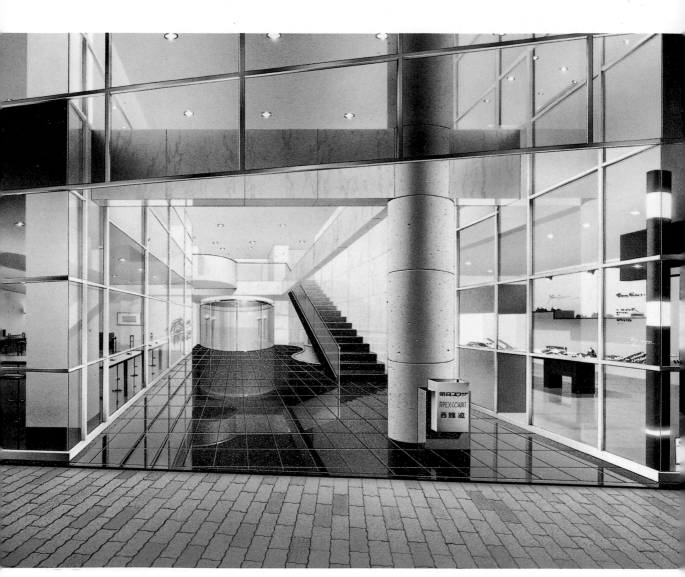

建築物名稱：朝日西難波廣場
業主：朝日住建（株）

建築物名稱：西本町智慧大樓
業主：朝日住建（株）

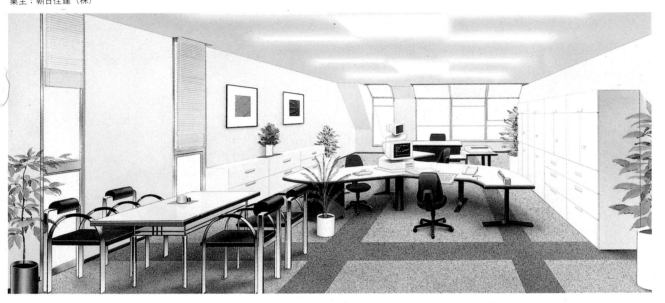

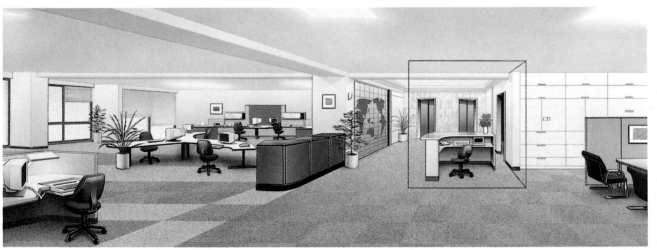

建築物名稱：西本町智慧大樓
業主：朝日住建（株）

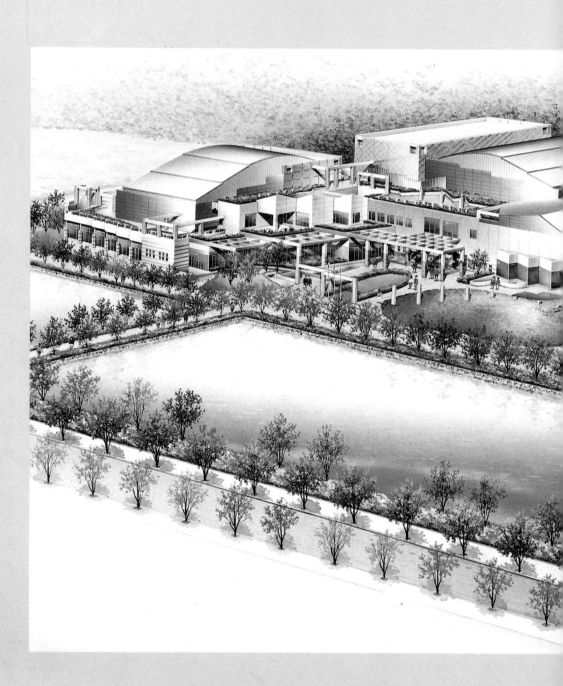

建築物名稱：泉佐野市綜合文化競技中心設計案
業主：泉佐野市
設計：東畑建築公司（株）

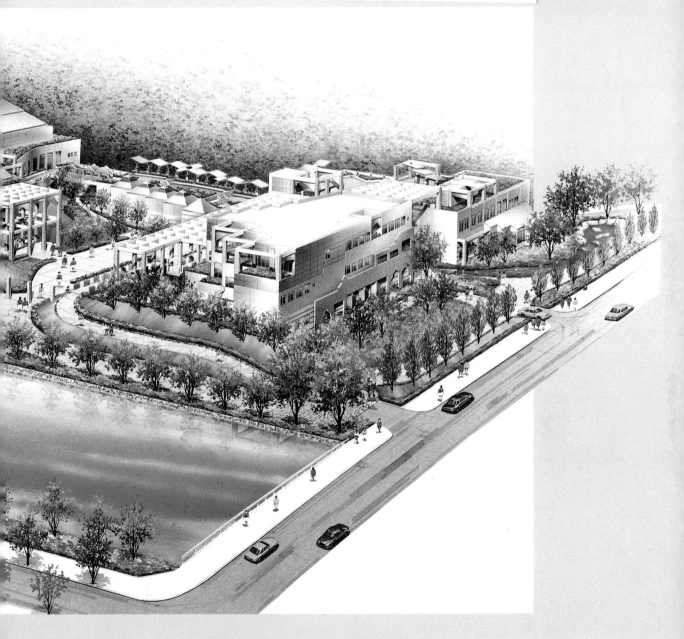

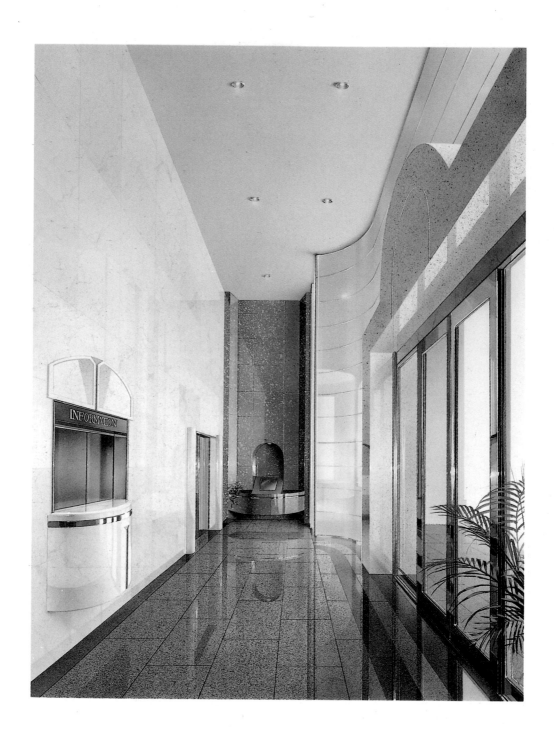

建築物名稱：堂島川生活軸心園
業主：生活軸心（株）
設計：軸心世界設計公司（株）

HOUSES
住宅

伴隨住宅建設的高級化，建築物本身也進
一步的呈現出個性化。單戶住宅除了象徵
建築者現狀外，並不局限於特定的建築設
計上。也因此儘可能希望能展現出實際的
生活意念。所以在這種分類上來看，噴霧描
法的展現手法則更可以看見其普及性。

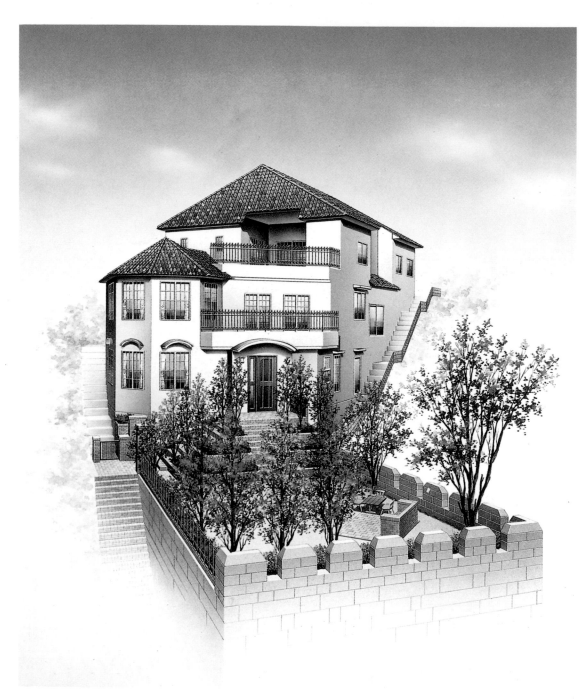

建築物名稱：中山台皇城麗景

業主：自由產業（株）

設計：自由產業（株）

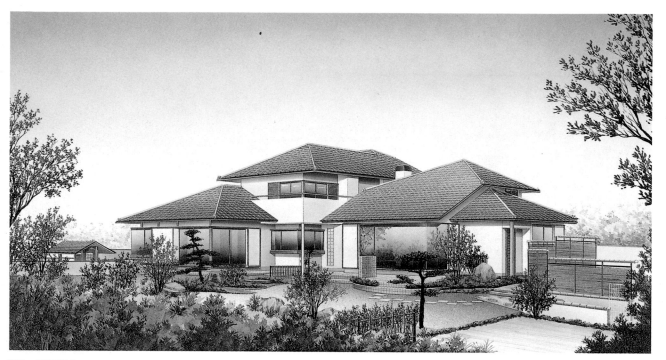

設計：福田設計室

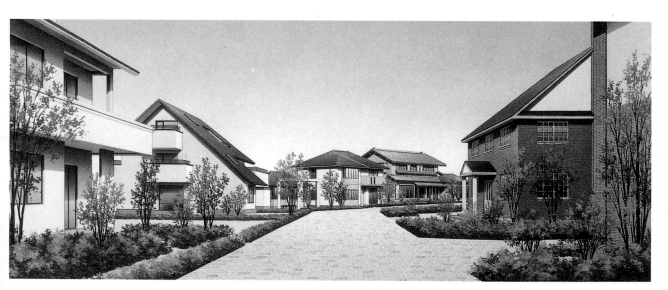

建築物名稱：神戸北町住宅園
業主：伊藤忠商事（株）

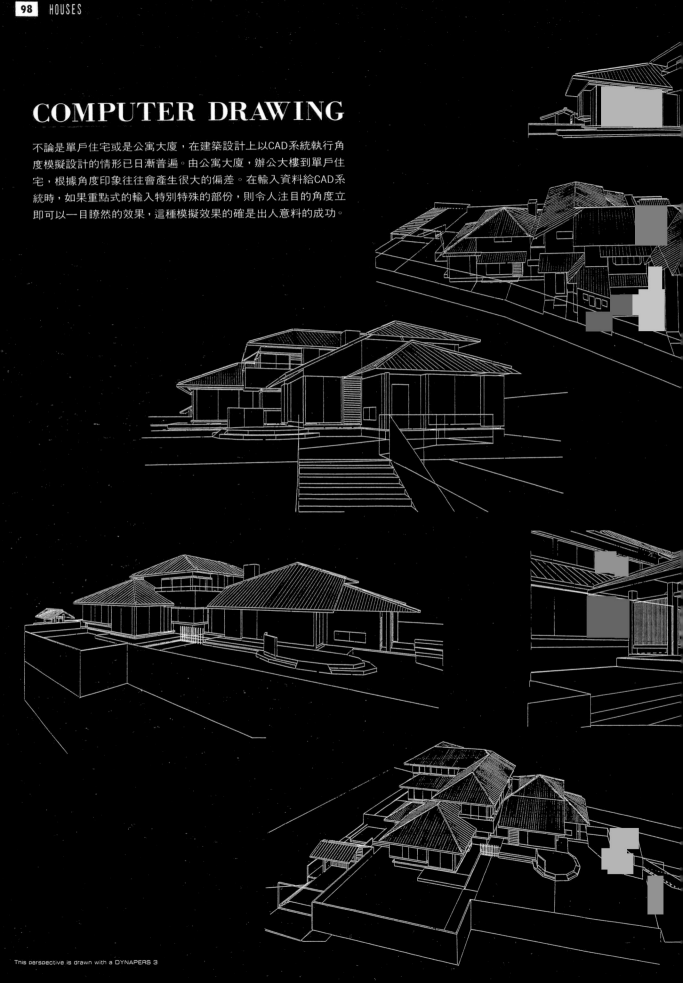

COMPUTER DRAWING

不論是單戶住宅或是公寓大廈,在建築設計上以CAD系統執行角度模擬設計的情形已日漸普遍。由公寓大廈,辦公大樓到單戶住宅,根據角度印象往往會產生很大的偏差。在輸入資料給CAD系統時,如果重點式的輸入特別特殊的部份,則令人注目的角度立即可以一目瞭然的效果,這種模擬效果的確是出人意料的成功。

This perspective is drawn with a DYNAPERS 3

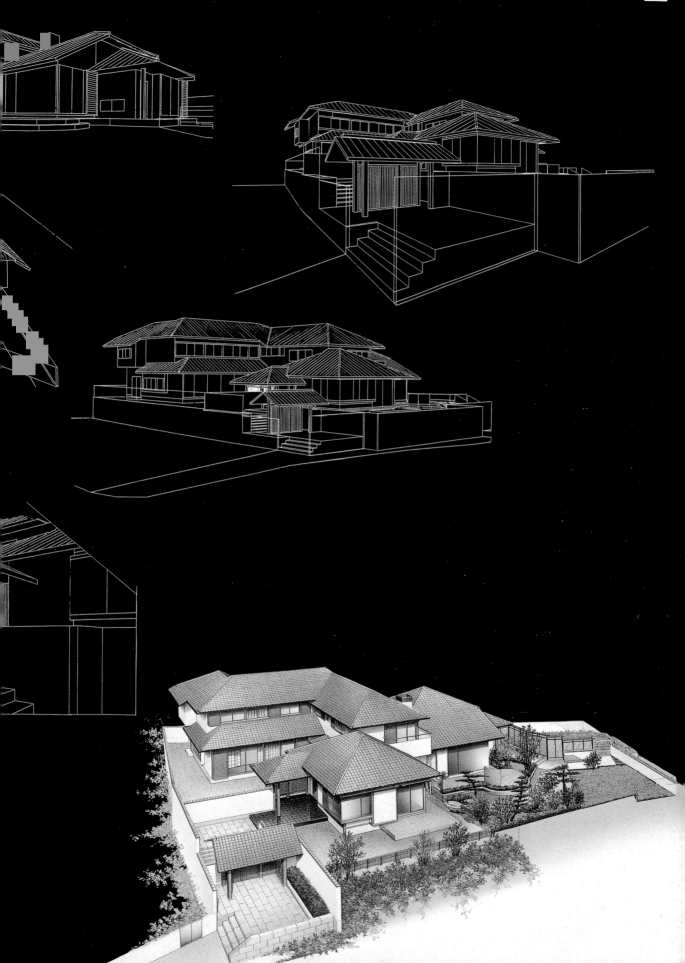

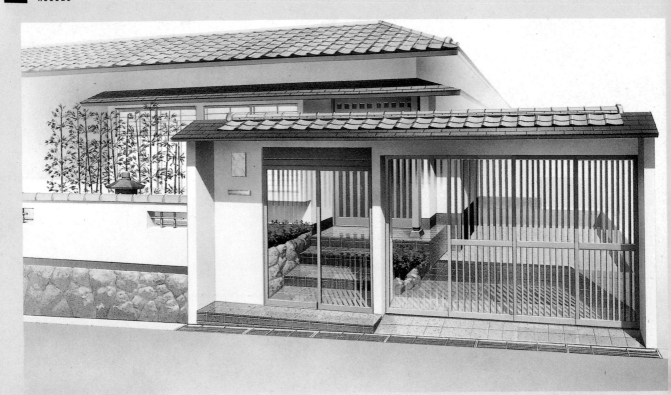

建築物名稱：五日市伊藤比亞華園
業主：伊藤忠不動產（株）

建築物名稱：五日市伊藤比亞華園
業主：伊藤忠不動產（株）

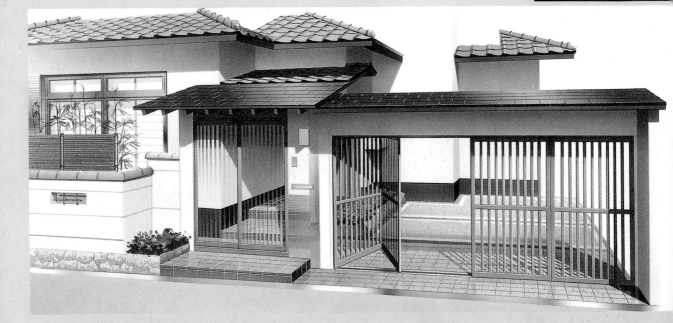

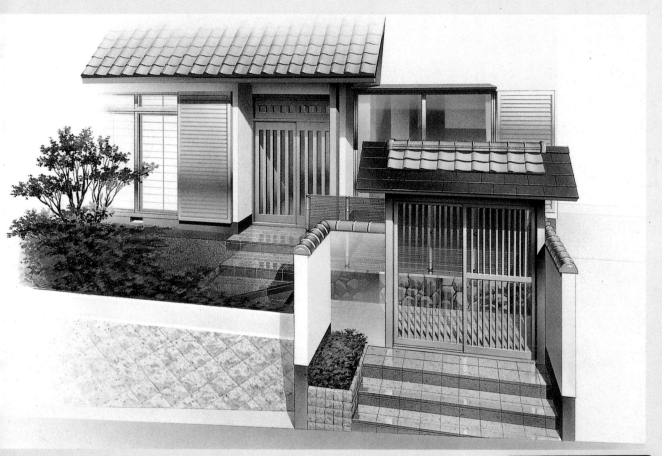

建築物名稱：五日市伊藤比亞華園
業主：伊藤忠不動產（株）

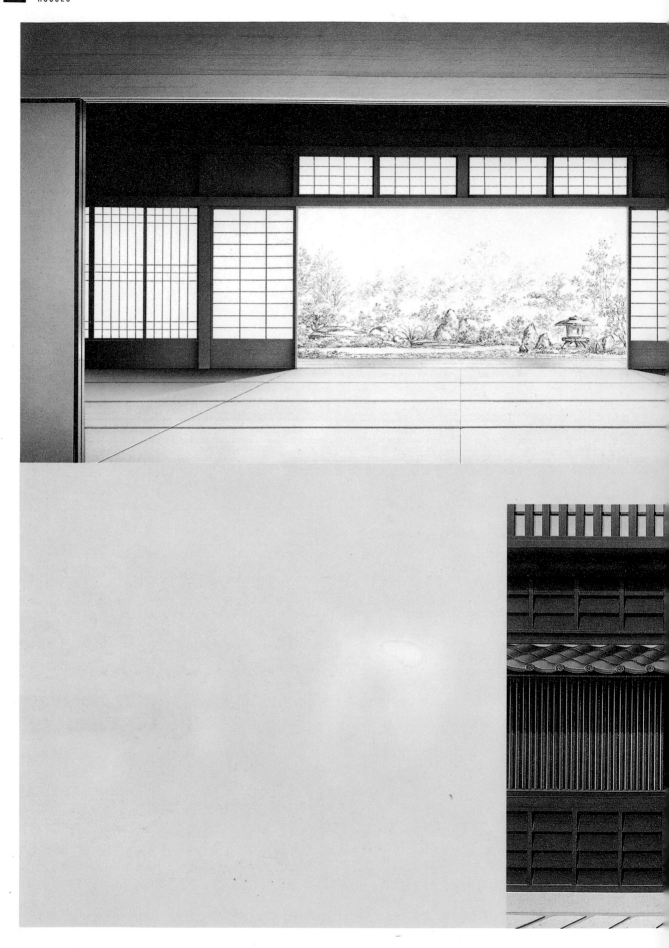

建築物名稱：藤之木
業主：伊藤忠不動產（株）

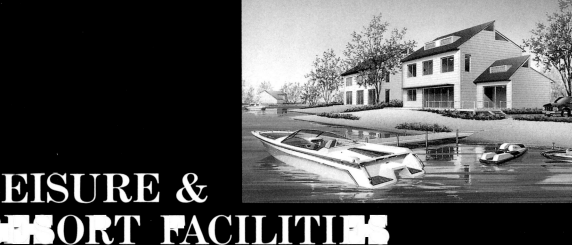

LEISURE &
RESORT FACILITIES

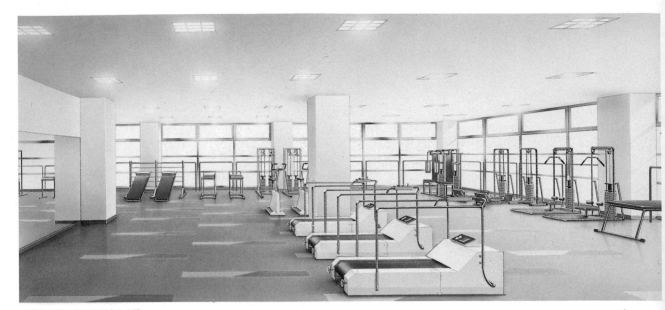

建築物名稱：神戶北町中心大樓
業主：伊藤忠神戶北町（株）

建築物名稱：神戶北町中心大樓
業主：伊藤忠神戶北町（株）

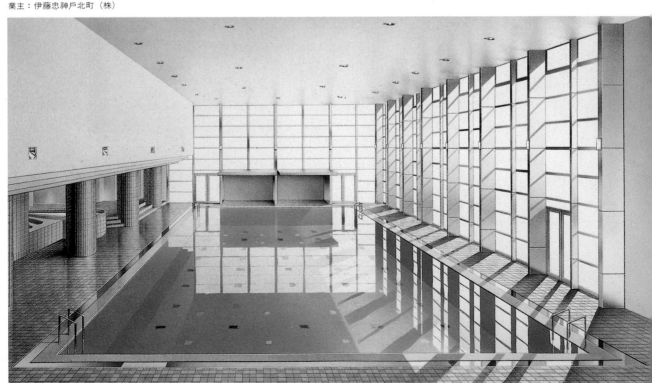

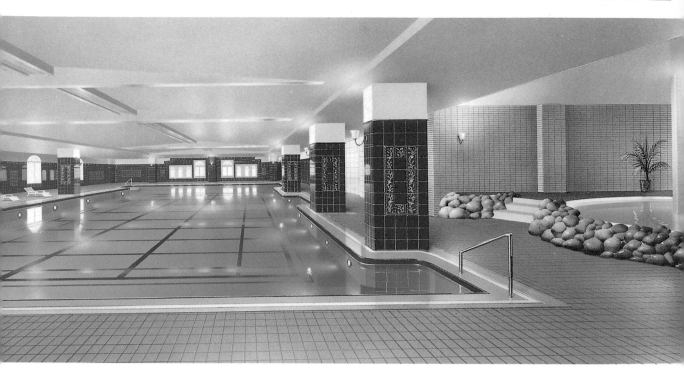

建築物名稱：東大阪陸用艇園
業主：陸用艇社（LST）

建築物名稱：朝日藝術廣場
業主：朝日住建（株）

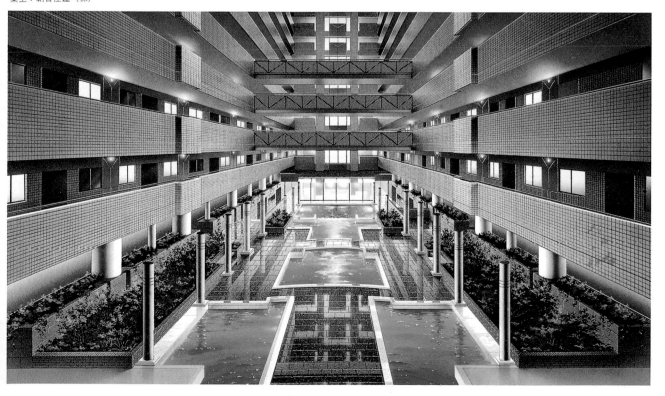

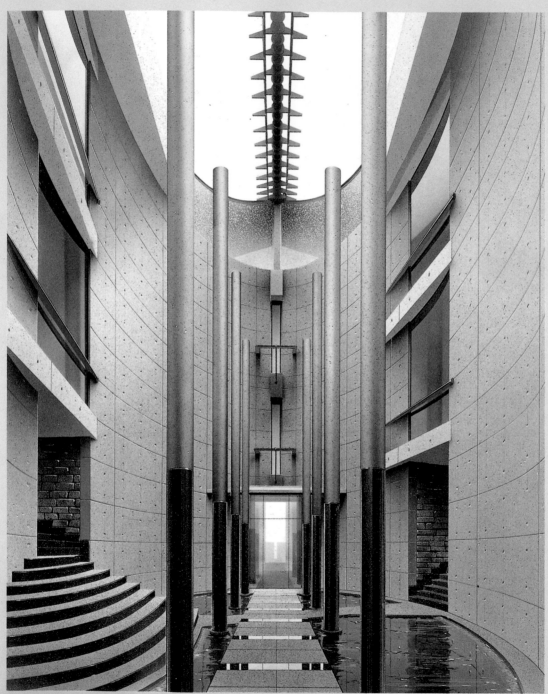

建築物名稱：鳴潼豪客大廈
業主：愛晃（株）
設計：若林廣幸建築研究所

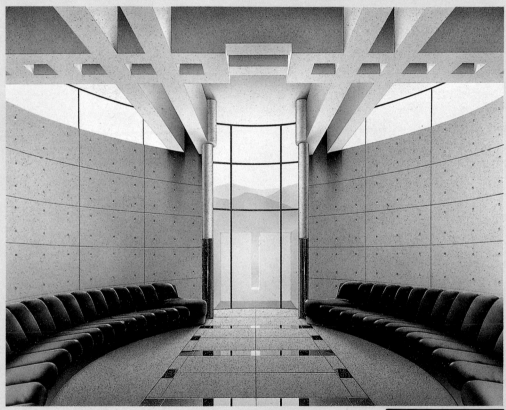

建築物名稱：鳴瀧豪客大廈
業主：愛晃（株）
設計：若林廣幸建築研究所

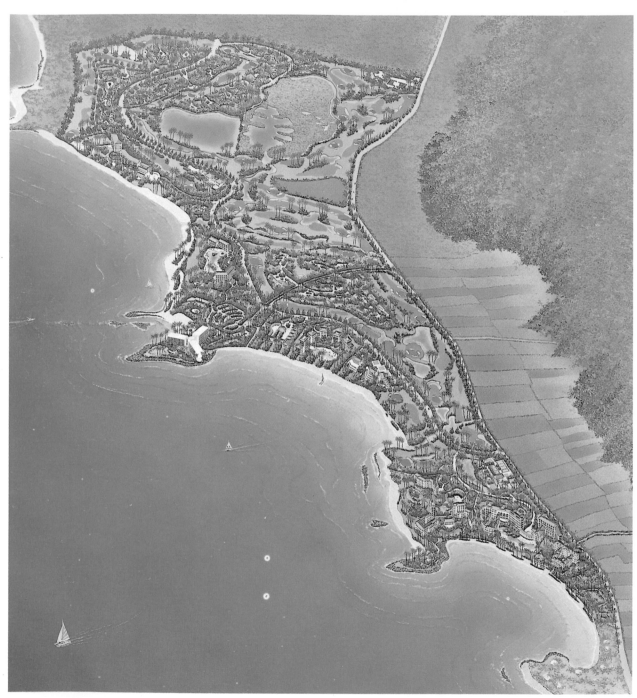

建築物名稱：夏威夷休閒渡假計畫
業主：朝日任建（株）

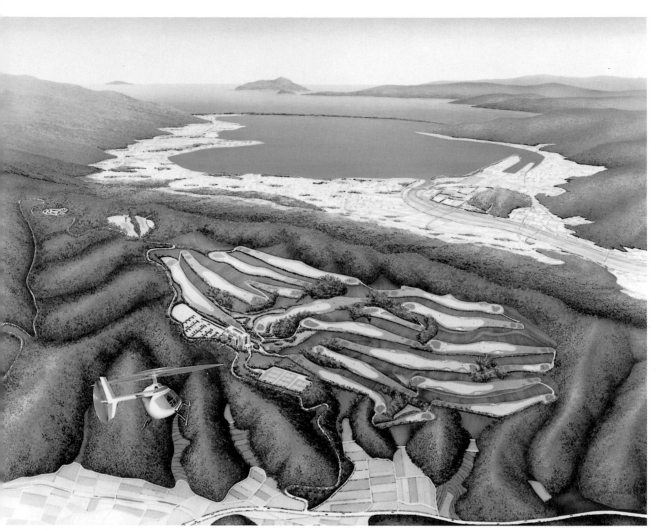

建築物名稱丹後休閒計畫
業主：朝日住建（（株）

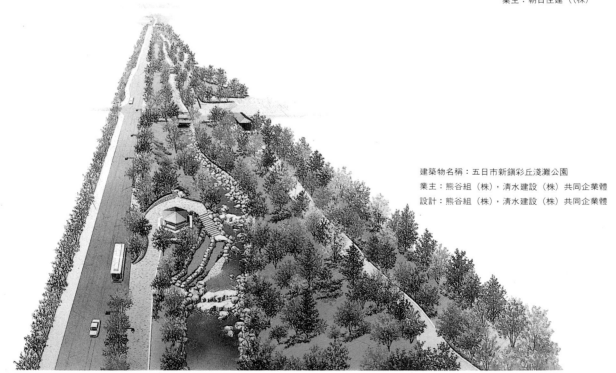

建築物名稱：五日市新鎮彩丘淺灘公園
業主：熊谷組（株），清水建設（株）共同企業體
設計：熊谷組（株），清水建設（株）共同企業體

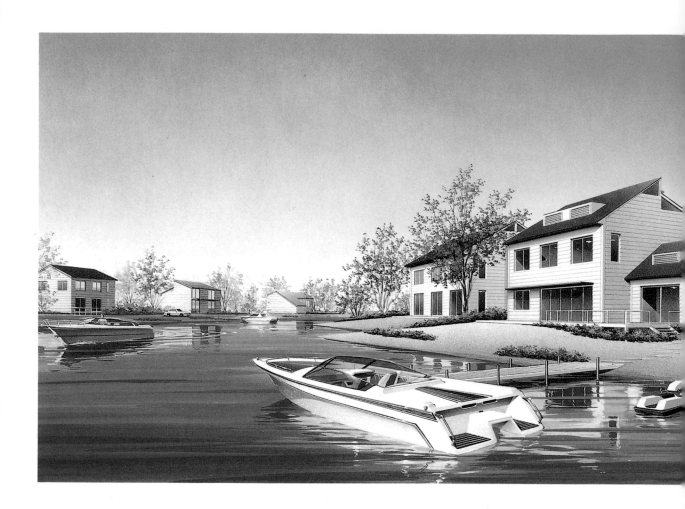

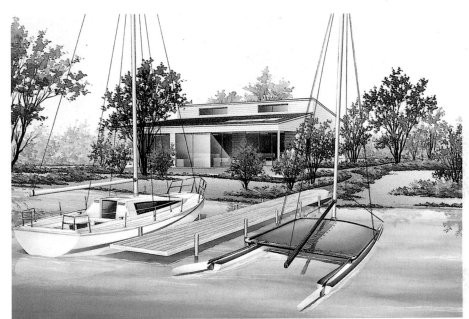

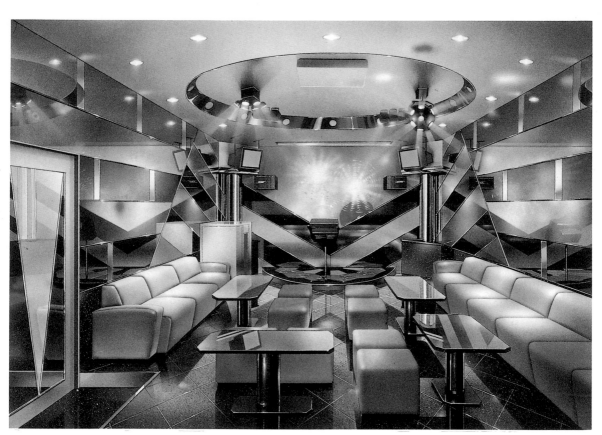

建築名稱：(暫稱)美人區卡拉OK

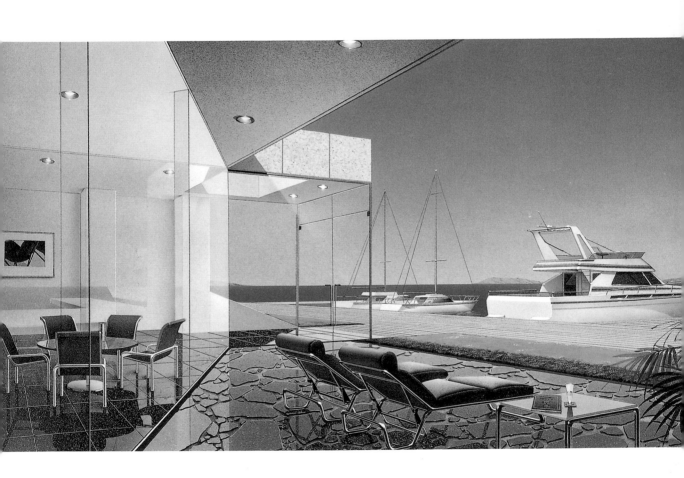

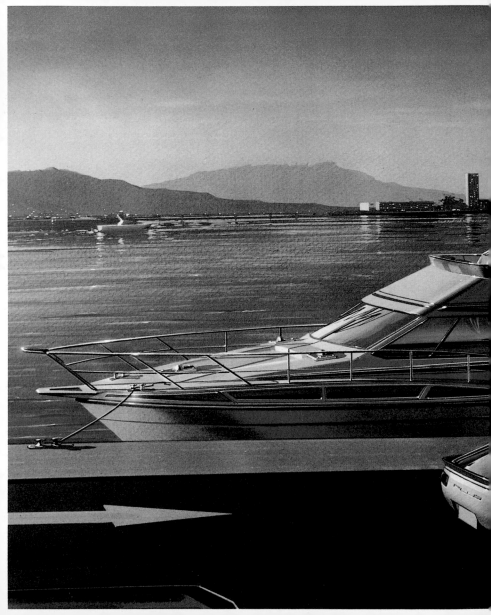

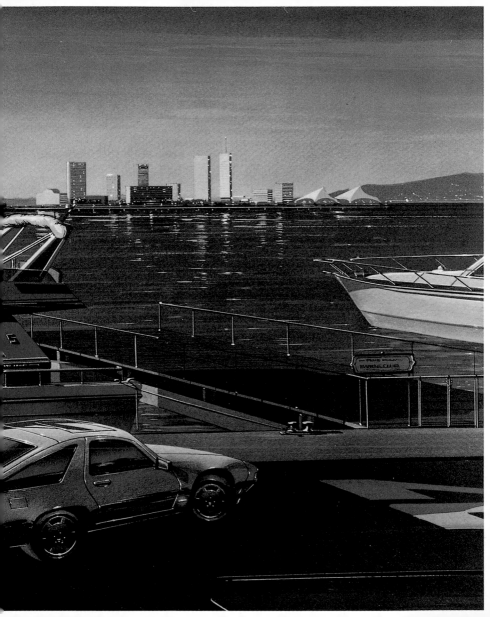

北星 新形象 圖書目錄

建築・廣告・美術・設計

一、美術設計

1-1	新插畫百科(上)	新形象編	400
1-2	新插畫百科(下)	新形象編	400
1-3	平面海報設計專集	新形象編	400
1-4			
1-5	藝術・設計的平面構成	新形象編	380
1-6	世界名家插畫專集	新形象編	600
1-7	插畫基礎實用技法	熊谷次郎	500
1-8	現代商品包裝設計	鄧成連	400
1-9	世界名家兒童插畫專集	新形象編	650
1-10	商業美術設計(平面設計應用篇)	陳孝銘	450
1-11	廣告視覺媒體設計	謝蘭芬	400
1-12	文字 媒體應用	李天來	450
1-13	商業廣告設計	陳穎彬	400
1-14			
1-15	應用美術・設計	新形象編	400
1-16	插畫藝術設計	新形象編	400
1-17			
1-18	基礎造形	陳寬祐	400
1-19	產品與工業設計PART 1	吳志誠	600
1-20	產品與工業設計PART 2	吳志誠	600
1-21	商業電腦繪圖設計	吳志誠	500

二、字體設計

2-1	數字設計專集	新形象編	200
2-2	中國文字造形設計	新形象編	250
2-3	英文字體造形設計	陳穎彬	350
2-4	金石大字典	佳藝編輯	320

三、室內設計

3-1	室內設計用語彙編	周重彥	200
3-2	商店設計	郭敏俊	560
3-3	名家室內設計作品專集	新形象編	600
3-4	室內設計製圖實務與圖例	彭維冠	650
3-5	室內設計製圖	宋玉眞	400
3-6	室內設計基本製圖	陳德貴	350
3-7	美國最新室內透視圖表現技法	羅啓敏	500
3-8	羅啓敏最新室內透視表現技法(2)	羅啓敏	500
3-9	羅啓敏最新室內透視表現技法(3)	羅啓敏	500
3-10	室內色彩計劃學	愍榮	850
3-11	室內設計年鑑	北市公會編	500
3-12	90'室內設計年鑑	台中公會編	800
3-13			
3-14	室內設計製圖實務	彭維冠	450
3-15	商店透視一麥克筆技法	吳宗鎭	500
3-16	室內外空間透視表現法	許正孝	480
3-17	現代室內設計全集	新形象編	400
3-18	室內設計配色手册	新形象編	350
3-19	商店與餐廳室內透視	新形象編	600
3-20	橱窗設計&空間處理	新形象編	1200
3-21	休閒俱樂部、酒吧&舞台設計	新形象編	1200
3-22	室內空間設計	新形象編	500
3-23			
3-24	插圖彙編(人物篇)	新形象編	380
3-25	插圖彙編(事物篇)	新形象編	380
3-26	插圖彙編(交通工具篇)	新形象編	380

四、圖學

4-1	綜合圖學	王鍊登	250
4-2	製圖與識圖	李寬和	280
4-3	簡新透視圖學	廖有燦	300
4-4	基本透視實務技法	山城義彥	400
4-5	世界名家透視圖全集	新形象編	600

五、色彩配色

5-1	色彩計劃	賴一輝	350
5-2	色彩與配色(附原版色票)	王建柱校訂	750
5-3	專業演色配色精典	鄭淑玲	500
5-4			
5-5	色彩與配色(彩色普級版)	新形象編	300
5-6	配色事典	原裝進口	250
5-7	色彩計劃實用色票集	賴一輝	200
	(附進口色票)		150

六、服裝設計

6-1	蕭本龍服裝畫	蕭本龍	400
6-2	蕭本龍服裝畫(2)	蕭本龍	500
6-3	蕭本龍服裝畫(3)	蕭本龍	500
6-4	世界傑出服裝畫家作品展	蕭本龍	400
6-5	名家服裝畫專集1	新形象編	650
6-6	名家服裝畫專集2	新形象編	650
6-7			

七、中國美術

7-1	中國名畫珍藏本	新形象編	1000
7-2	山水秘訣	李憶含	350
7-3			
7-4	末落的行業一木刻專輯	楊國斌	400
7-5	大陸美術學院素描選	新形象編	350
7-6	大陸版畫新作選	新形象編	350

八、繪畫技法

8-1	基礎石膏素描	陳嘉仁	380
8-2	石膏素描技法專集	新形象編	450
8-3	繪畫思想與造形理論	朴先圭	350
8-4	魏斯水彩畫專集	新形象編	650
8-5	水彩靜物圖解	林振洋	380
8-6	鉛筆技法(設計素描)	葉田園	350
8-7	世界名家水彩1	新形象編	650
8-8	名家水彩作品專集2	新形象編	650
8-9	世界水彩畫家專集3	新形象編	650
8-10	世界名家水彩作品專集4	新形象編	650
8-11	世界名家水彩專集5	新形象編	650
8-12	世界名家油畫專集	新形象編	650
8-13	油畫新技	楊永福	400
8-14	壓克力水彩技法	楊恩生	400

專業經營 • 權威發行
北星信譽 • 值得信賴

永和市中正路391巷2號8 F
TEL：(02)922-9000
FAX：(02)922-9041
郵撥帳號：0544500-7
北星圖書帳戶

編號	書名	作者	價格
8-15	不透明水彩技法	楊恩生	400
8-16	新素描技法解說	新形象編	350
8-17	藝用解剖學	新形象編	350
8-18	人體結構與藝術構成	魏道慧	1000
8-19	彩色墨水畫技法	劉興治	400
8-20	千嬌百態	新形象編	450
8-21	油彩畫技法　1	新形象編	450
8-22	人物靜物的畫法 2	新形象編	450
8-23	風景表現技法　3	新形象編	450
8-24	石膏素描技法　4	新形象編	450
8-25	水彩．粉彩表現技法　5	新形象編	450
8-26	畫鳥．話鳥	新形象編	450
8-27	噴畫技法	新形象編	500

九、攝影

編號	書名	作者	價格
9-1	世界名家攝影專集	新形象編	650
9-2	繪之影	曾崇詠	420

十、建築・造園景觀

編號	書名	作者	價格
10-1	房地產投資須知	戈榮	500
10-2	歷史建築	馬以工	400
10-3	建築旅人	黃大偉	400
10-4	房地產廣告圖例	懋榮	1500
10-5	如何投資增值最快房地產	謝潮儀	220
10-6	美國房地產買賣投資	解時村	220
10-7	房地產的過去、現在、未來	曾文龍	250
10-8	誰來征服房地產	曾文龍	250
10-9	不動產行銷學	曾文龍	250
10-10	不動產重要法規	曾文龍	300
10-12	探索地價漲落之謎	洪岩川	250
10-13	地政常用法規	曾文龍	300
10-14	房地產防身術	楊金順	200
10-15	公平交易法VS房地產	陳怡成	200
10-16	建築設計的表現	新形象編	500

十一、工藝

編號	書名	作者	價格
11-1	工藝概論	王銘顯	240
11-2	藤編工藝	龐玉華	240
11-3	皮雕技法的基礎與應用	蘇雅汾	450
11-4	皮雕藝術技法	新形象編	400
11-5	工藝鑑賞	鍾義明	480
11-6	小石頭的動物世界	新形象編	350

十二、幼教叢書

編號	書名	作者	價格
12-1			
12-2	最新兒童繪畫指導	陳穎彬	400
12-3	童話圖案集	新形象編	350
12-4	教室環境設計	新形象編	350
12-5	教具製作與應用	新形象編	350

十三、花卉

編號	書名	作者	價格
13-1	世界自然花卉	新形象編	400

十四、ＰＯＰ設計

編號	書名	作者	價格
14-1	手繪ＰＯＰ的理論與實務	劉中興等	400
14-2	精緻手繪ＰＯＰ廣告	簡仁吉等	400
14-3	精緻手繪ＰＯＰ字體	簡仁吉	400
14-4	精緻手繪ＰＯＰ海報	簡仁吉	400
14-5	精緻手繪ＰＯＰ展示	簡仁吉	400
14-6	精緻手繪ＰＯＰ應用	簡仁吉	400

十五、廣告・企劃・行銷

編號	書名	作者	價格
15-1	如何激發成功創意	西尾忠久	230
15-2	ＣＩ與展示	吳江山	400
15-3	企業識別設計與製作	陳孝銘	400
15-4	商標與ＣＩ	新形象編	400
15-5	ＣＩ視覺設計(信封名片設計)	李天來	400
15-6	ＣＩ視覺設計(ＤＭ廣告型錄)(1)	李天來	450
15-7	ＣＩ視覺設計(商業包裝PART 1)	李天來	450
15-8	ＣＩ視覺設計(商業包裝PART 2)	李天來	450
15-9	ＣＩ視覺設計(ＤＭ廣告型錄)(2)	李天來	450
15-10	ＣＩ視覺設計企業名片、吊卡廣告	李天來	450
15-11	ＣＩ視覺設計 月曆、ＰＲ設計	李天來	450

十六、其他

編號	書名	作者	價格
16-1	中西傢俱的淵源和探討	謝蘭芬	300
16-2	絹印實務技術	唐氏編輯	220
16-3	麥克筆的世界	王健	600

創新突破　永不休止
「北星信譽推薦，必屬教學好書」

新形象出版事業有限公司　•　北星圖書事業股份有限公司
永和市中正路391巷2號8 F　　門市部
電話：(02)922-9000(代表號)　　永和市中正路498號
FAX：(02)922-9041　　　　　　電話：(02)922-9001

寫實建築表現技法

定價：400元

出 版 者：新形象出版事業有限公司
負 責 人：陳偉賢
地　　址：台北縣永和市中正路498號
門　　市：北星圖書事業股份有限公司
　　　　　永和市中正路498號
電　　話：9229000(代表)
F A X：9229041

編 著 者：新形象出版公司編輯部
發 行 人：顏義勇
總 策 劃：陳偉昭
美術設計：吳銘書・陳寶勝
美術企劃：簡志哲・劉芷芸

總 代 理：北星圖書事業股份有限公司
地　　址：台北縣永和市中正路498號
電　　話：9229000(代表)
F A X：9229041
郵　　撥：0544500-7 北星圖書帳戶
印 刷 所：皇甫彩藝印刷股份有限公司

行政院新聞局出版事業登記證／局版台業字第3928號
經濟部公司執照／76建三辛字第214743號

中華民國 81 年10月
ISBN 957-8548-03-6

國立中央圖書館出版品預行編目資料

寫實建築表現技法＝Architectural rendering
for super realism／新形象出版公司編輯部
編著。—1版。—[臺北縣]永和市：新形象
，民81
　面；　　公分
譯自：建築パースにみゐスーパーリアリズム
ISBN 957-8548-03-6(平裝)

1.建築─設計

921　　　　　　　　　　　　　81004897